* 教室環境設計 *

Class room ②

動 · 物 · 篇

Classroom

由於目前社會中的家長們

都普遍地重視孩子們的教育

而教育的環境優劣通常影響孩子們的學習

所以我們將一個學習環境主題化

將教室變成一個主題樂園

形成一個兼具視覺性與教育性統一的環境

以鮮艷的色調使空間變得活潑

變得更有生氣

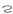

書中所介紹示範的範圍包括有：

柱面直式牌／大壁面／入門／門扉／

屏風／角落處／天花板／佈告欄／

指示牌／窗戶／長形壁面

（窗戶下簷牆面或走廊牆面）

並附製作黑稿供老師學生使用放大

加上製作技法的講解

使我們在佈置教室時更得心應手

而此書即是一本教室環境設計的工具書

它必然的將使校園生活豐富了起來

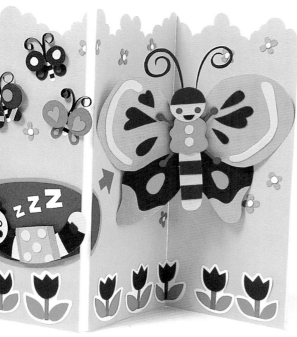

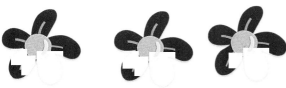

教室環境設計

②

Classroom

目錄
*CONTENTS

part:one *1) 昆蟲世界

part:two *2) 動物馬戲團

教室環境設計

2

5

Classroom 工具材料的使用

剪　刀＞ 剪裁必備的工具。

刀　片＞ 利於切割紙類，但須小心使用；其中刀片之刀鋒分有30°與45°之刀片，本書一律使用30°之刀片。

圓規刀＞ 專用於切割圓形的器具。

圓　規＞ 此為畫圓形的方便工具。

打洞器＞ 可以打出圓形紙片或鏤空的小圓。

無水原子筆＞ 可用於描圖、作紙的彎曲等。

樹　脂＞ 最基本的黏貼工具。

相片膠＞ 利於紙雕時的黏貼。

雙面膠＞ 黏於紙張之間的便利用具。

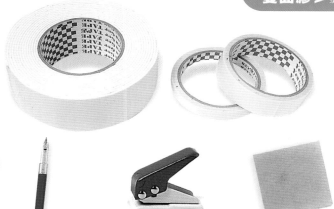

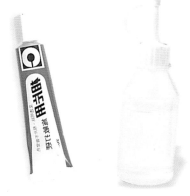

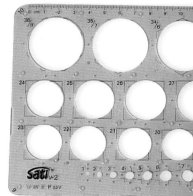

MATERIALS

泡棉膠＞ 可用來墊高、使之凸顯立體感的黏貼工具。

保利龍膠＞ 專用於黏貼保麗龍與珍珠板。

噴　膠＞ 便於大面積紙張的黏貼。

豬皮擦＞ 可將湛出的膠水擦掉。（最好待乾後再擦拭）。

圓圈板＞ 可用於畫圓。

紙　類＞ 美術紙中使用較普級的有書面紙、腊光紙、粉彩紙、丹迪紙。

保麗龍＞ 可製造出立體層次感。

珍珠板＞ 有各種厚度的珍珠板，可用於墊高時的工具。

描圖紙＞ 可用於描圖、也可以作翅膀等半透明性質的表現。

瓦楞紙＞ 利用瓦楞紙的紋路來作各種巧妙的變化。

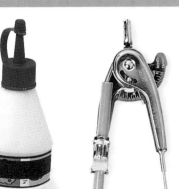

Classroom

如何使用本書

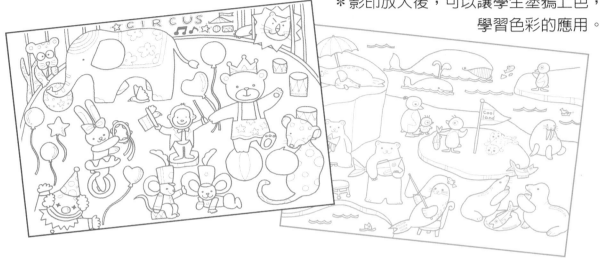

＊影印放大後，可以讓學生塗鴉上色，
　學習色彩的應用。

　　觀察我們的環境，讓學生們自由發揮，藉由此書中的設計引導他們做出各式各樣精采的教室佈置，可以由學生們團體製作，或由安親班老師與小朋友，或由老師們完成。取材簡單、工具也便利使用。在孩子們的學習環境中，一個好的視覺環境，有主題的學習環境，能使得學生們產生學習的興趣，再也不害怕上學了。讓我們來看看目前各安親班、幼稚園、小學、中學或高中的教室中可以用於佈置的環境。

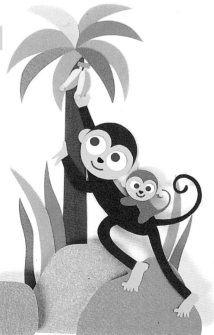

8

柱面直式牌

柱面直立牌即為位於教室內窗戶間的長形壁面，通常我們在直立牌上會寫上警世小語、成語或活潑的句字，一間教室通常有4～6個直立牌。

壁面展示板

這裡所指的壁面即教室最後的大牆壁面，在壁面上可以貼上同學們的作品，也可以作成一大幅裝飾性、主題性的壁畫。

指示牌

在教室內的工具間、教具櫃、置物櫃上可做一個活潑的指示牌來豐富教室內的氣氛，或置於洗手台、廁所處等，做成標幟，而其造型則求簡單明瞭即可。

Classroom

門口的佈置也是一個極為重要的設計，往往它能引領學生們、老師們享受活潑的氣氛，而成功的佈置更能突顯此教室的主題。

入門處

窗戶裝飾

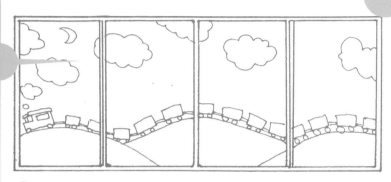

即為教室中其中一面的玻璃窗處，或是氣窗上，使用一般紙材即可，或採透光性的紙材，例如玻璃紙的應用。

佈告欄

佈告牌上通常用來貼獎狀，或作為表格，呈一大型正方形的壁面告示牌，位於黑板兩側、大壁面的兩側，用途較廣泛。

走廊壁面

在這裡所指的乃是走廊上、教室外、窗口下的三個位置，較為長形的壁面，若為教室外的大牆面，可用來貼公告欄。

天花板裝飾

往往天花板裝飾僅在節慶時用來佈置，其實做一些小點綴融入主題，是一個不錯的idea。

角落裝飾

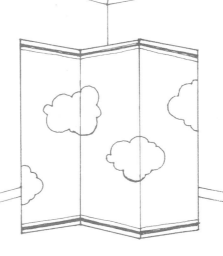

角落可以用紙板來佈置，屏風的作用除了間隔外，也是一種不錯的裝飾品。

Classroom 基本的製作技法

🌷 影印

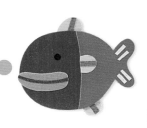
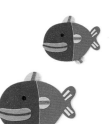

② 先以⅟₄影印

① 將影印稿影印
放大,至B4大小後
摺對半,分4等份影
印,放大倍率200!!

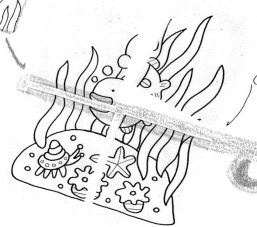

③ 利用膠帶將其4張
影印稿黏合,即完成!!

🌷 描圖

方法1 - 描圖紙壓印

 避免弄髒色紙。

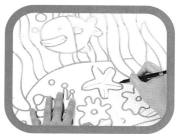

1. 將描圖紙放在影印稿上
描圖。

2. 再放在色紙上,以無水
原子筆壓印。

3. 依著壓痕剪下即完成。

方法2. 描圖紙在影印稿上描圖。

優 避免弄髒色紙。

1. 將描圖紙於在影印稿上描圖後,翻至背面塗黑。

2. 在翻圖正面,並放在色紙上以鉛筆再描一次。

3. 沿鉛筆線剪下即可。(最好再以橡皮擦稍微擦拭緣)。

方法3. 影印稿直接剪。

注意 僅適於大塊面的圖形,或單一的圖案。

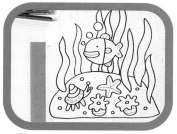 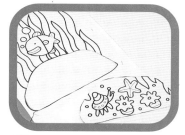

1. 將影印好的影印稿訂在色紙上。

2. 直接剪下即可。

方法4. 目測。

優 方便快速。

注意 準確率低。

➜ 看著稿子直接畫出圖形。

方法1. 打洞機打洞

優 方便快速，統一圓的大小。

以打洞機打出一個一個圓形紙片，可當作動物的眼睛。

方法2. 圓規刀的使用

1. 將圓規刀放在影印的稿子上調出大小。

2. 將調好的圓直接劃在色紙上即可。

方法3. 圓規的使用

1. 以圓規調出符合的大小後，在色紙上劃出。

2. 以剪刀或刀片直接裁下即可。

剪圓

方法4. 使用圓圈板

優 多種圓形可供選擇。

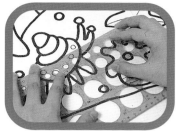

1. 把圓圈板放在影印稿的圓上對圓,找出符合的圓圈。

2. 在色紙上順著對出的圓形畫出圓圈。

3. 用刀片或剪刀順著圓剪下即可。

黏法

方法1. 相片膠、白膠 ● ● ● ● ● ●

→ 用相片膠塗於邊緣利於紙雕技法時使用,速乾。而白膠用途廣泛,購買取得容易。

黏法

方法2. 使用雙面膠 ● ●

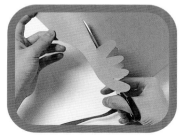

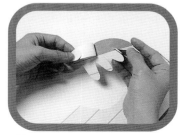

1. 用寬的雙面膠黏於紙張背面。

2. 描圖於正面,剪下。

3. 將背面的膠撕起即可。

黏法　方法3. 使用泡綿膠

①將泡棉膠剪成適當大小貼於背面。

5層　3層　2層　1層

②貼越多層，其表現出的立体層次感越明顯哦!!

立體感製作　方法1. 摺紙技法

（樹葉示範）

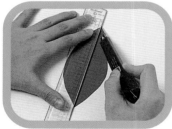

1. 剪下樹葉的形狀。用刀背在中間劃一道摺線。

2. 用粗的筆桿作彎曲。

3. 最後再將摺線部分凸出即完成。

立體感製作　方法2. 紙雕壓凸

（半立體圓）

1. 利用圓規畫出一圓形。

2. 利用圓頭筆在紙的邊緣壓劃。

3. 翻回正面後，即為一半立體的圓形。

 # 立體感製作 方法3. 保麗龍墊高

①用保利龍膠黏貼魚和保利龍片。

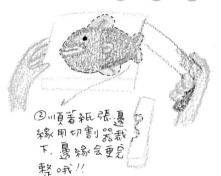

②順著紙張邊緣用切割器裁下，邊緣會更完整哦!!

 # 立體物

方法1. 角落裝飾

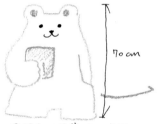

70cm

①用紙張剪貼出造型後，裱在 2cm 的珍珠板上。

25cm

17cm

正面

②同樣採用2cm的珍珠板，立於背面，三角形 25×17 略為75°，二塊黏於腳後。

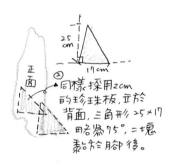

③置於牆角，成為教室裡另一有趣的佈置

方法2. 窗戶裝飾

①利用相片膠來黏於玻璃弒。

此為無色透明狀態的黏液。

方法3. 天花板吊飾

空心

①用同色紙，捲成一紙捲，黏於背面頂端處!!

③或尼龍繩亦可

②採用色的麻繩

基本的製作技法

上字

直接以麥克筆或色筆寫在直立牌上。

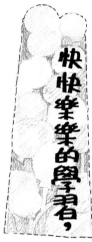

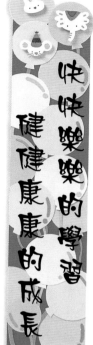

字體1

字體2

快快樂樂的學習
健健康康的成長

快
快
樂
樂
的
學
習

健
健
康
康
的
成
長

列印字

1. 利用電腦打字做出字體後列印出來，並逐次放大。

2. 在放大的紙上用圓規劃出圓形。

3. 把它們剪下，可貼在有背景的任何佈置上。

4. 或將字體的部份剪下亦可。

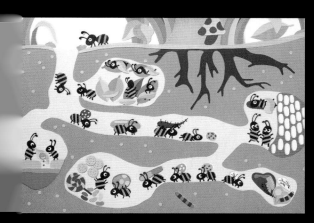
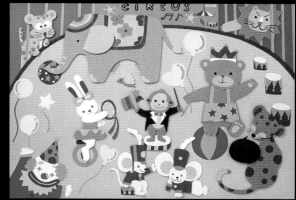
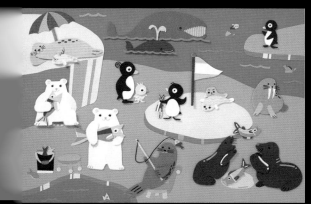
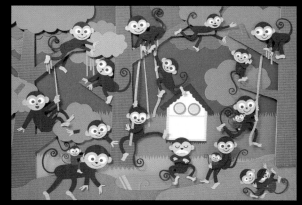
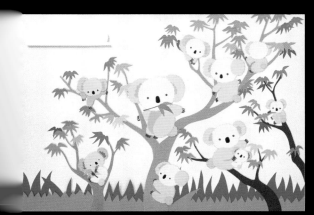
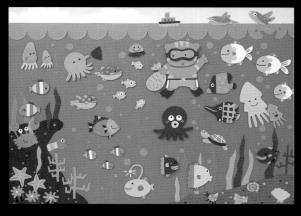
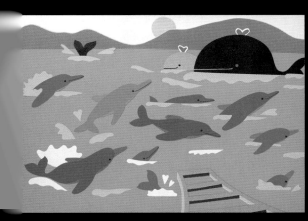
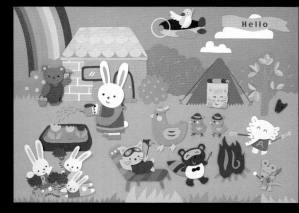

C*lass room

啟發孩子們的創意空間
輕鬆快樂的學習成長

快快樂樂的學習
健健康康的成長

師者
所以傳道、授業、解惑也

一分耕耘一分收穫
怎麼收穫先怎麼栽

舉手之勞作環保
青山綠水永得保

五育均衡發展
德智體群美

禮、義、廉、恥
四維八德兼具

環境衛生一起來
健康保育自然好

啟發孩子們的創意空間
輕鬆快樂的學習成長

創造一個優質的學習環境
培育出頂尖的智慧人才

動動手，動動腦
多看多聽多學習

常看書，常聽寫
生活常識樣樣精

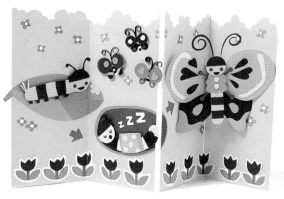

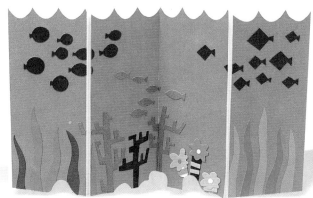

Classroom

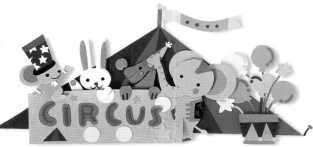

CIRCUS

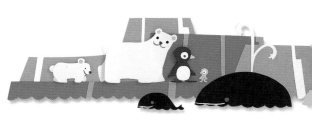

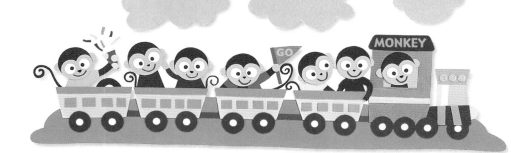

MONKEY

GO

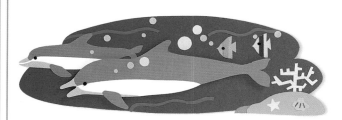

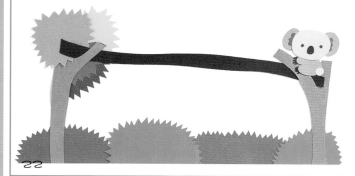

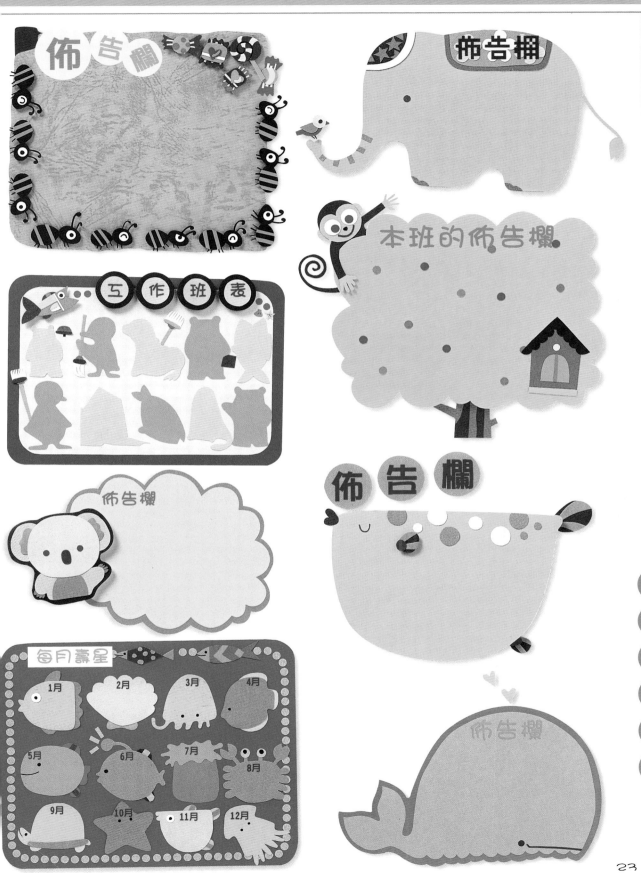

佈告欄

佈告欄

工作班表

本班的佈告欄

佈告欄

佈告欄

每月壽星

1月　2月　3月　4月

5月　6月　7月　8月

9月　10月　11月　12月

佈告欄

Classroom

飯後刷牙

Time 午休

進門 請脫鞋

置物櫃

午 睡 時 間

作業區

玩具箱

請安靜

掃具間

聽 看 說

樂器 放置處

24

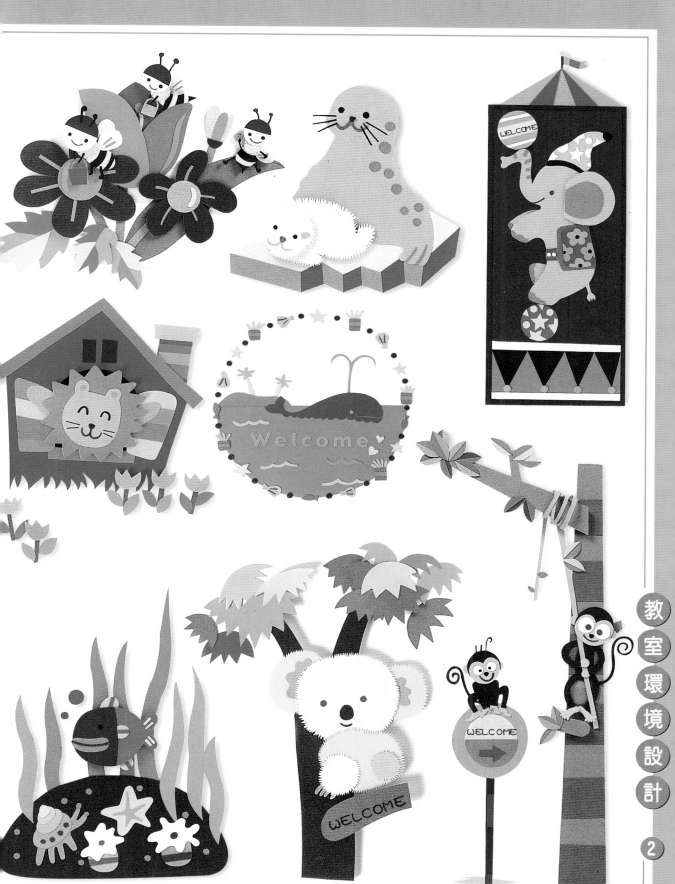

Classroom

昆蟲世界

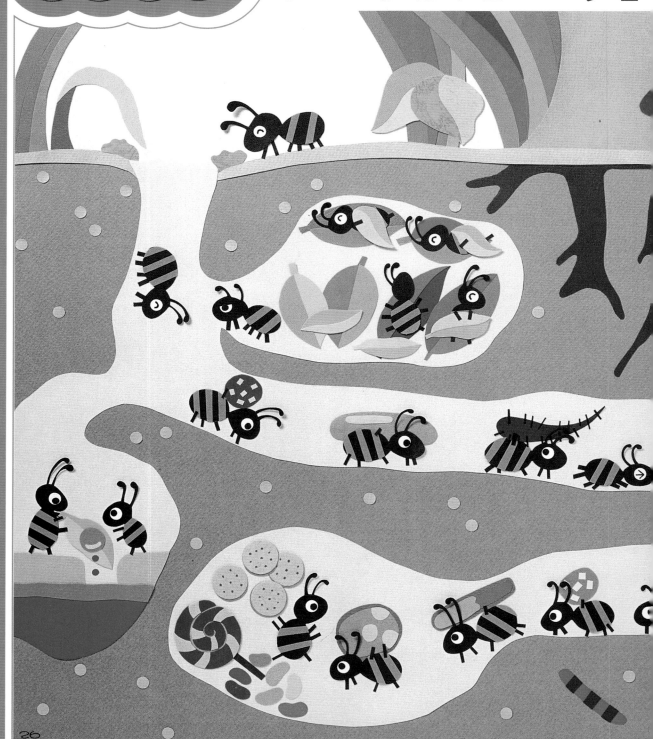

以昆蟲做主題，有蜜蜂採蜜、螞蟻生態、蝴蝶、蜻蜓、毛毛蟲、樹蟬，搬運食物的螞蟻，活潑的造型讓學生在趣味的教室內快樂的學習。

part:one *1)

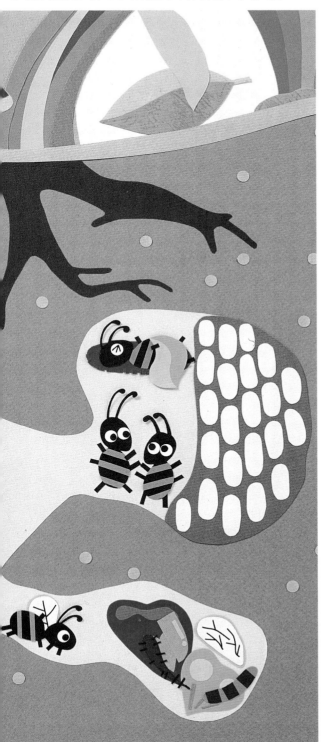

壁面展示板/
柱面直立牌/
佈告牌/
走廊壁面/
指示牌/
入門處/
屏風/

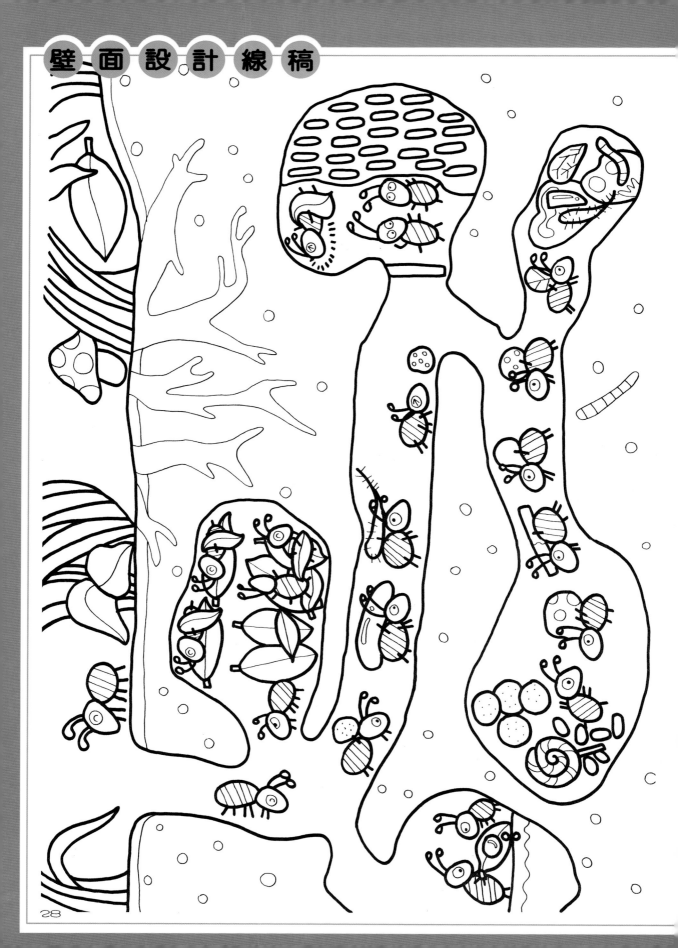

壁面 製作過程

1. 先分別貼上草和樹幹。

把泥土的部分貼上。

2. 把多餘的部分剪掉。

3. 貼上樹根。

4. 把土面與泥土中的小圓點貼上。

5. 再把洞內的路徑貼上。

6. ——貼上螞蟻即完成。

分解圖→

螞蟻 how to make 的製作方法

1. 以圓圈板畫出螞蟻的眼睛。

2. 身體的部分則是貼上黏有雙面膠的藍色色紙。

3. 腳的部分：在黑紙背面黏上雙面膠後，剪出細長條黑色的腳，再貼於螞蟻的身體。

教室環境設計

②

Class room

柱面直立牌

以蝴蝶做主題，其背景的紙可以換不同的顏色。

分解圖↓

鏤空

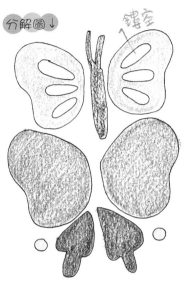

蝴蝶 how to make 的製作方法

1. 先以刀片割出鏤空的部分。

線稿↓

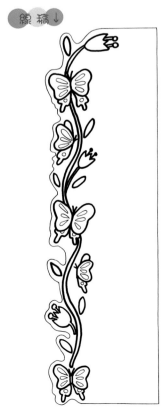

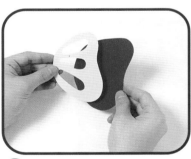

2. 依照分解稿所示，貼上紅色紙，即為翅膀。

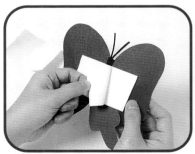

3. 最後完成時於背面貼上泡棉膠水墊高。

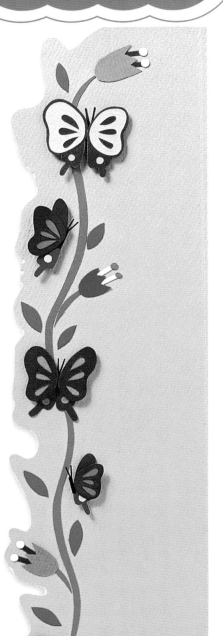

✳ 走廊壁面

以蜻蜓做主題，翅膀的部位做了彎曲的變化，帶有鄉間的野趣。

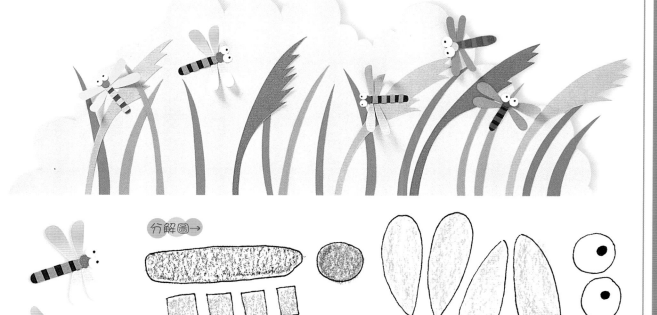

分解圖→

線稿→

蜻蜓 how to make 的製作方法

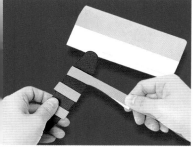

1. 將貼有雙面膠的藍色色紙剪成塊狀，貼於蜻蜓身體上後再修剪。

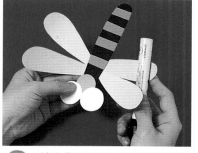

2. 貼上翅膀後以筆桿使其彎曲形成弧狀。

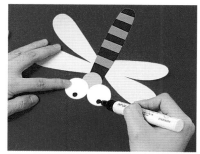

3. 以麥克筆或黑色的筆點出蜻蜓的眼睛。

Classroom

佈告欄

以螞蟻搬食物來圍成一個方框,可用保利龍墊於紙後,告示物可以釘子來釘於告示牌上。

線稿↓

分解圖↓

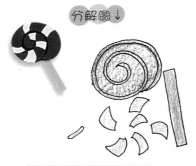

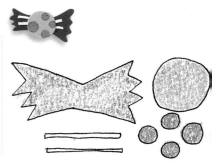

糖果 how to make 的製作方法

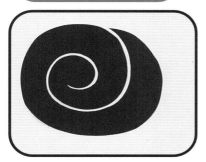

1. 以刀片割出糖果的蝸形。

2. 襯上黑色的紙使造型更凸出。

3. 最後完成時於背面貼上泡棉即完成。

指示牌

指示牌也可以做為門上的吊牌，在早自習、午睡的時候，告知學生或做為一個教室內目前的狀態告示。

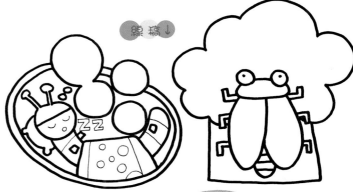
線稿↓

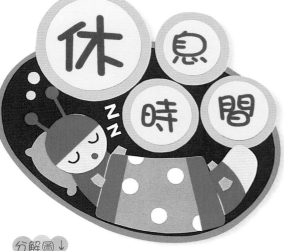

分解圖↓

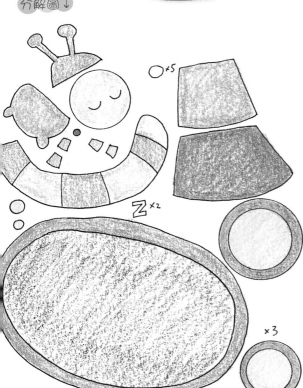

分解圖↓

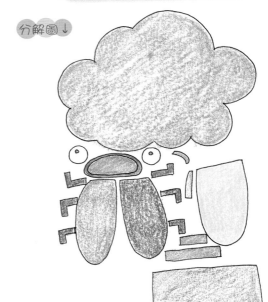

教室環境設計

②

33

Class room

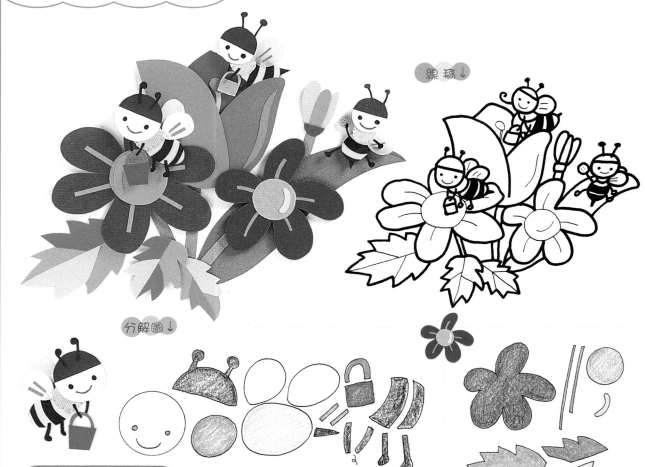

門 扉

這間教室的門扉上設計著蜜蜂採花蜜的情景，引導著主題。

線稿↓

分解圖↓

蜜蜂 how to make 的製作方法

手

腳

1. 剪出虛線後，將其一上一下的彎折。

2. 以描圖紙剪下翅膀並貼上藍色色線。

3. 身體連接處以泡棉來黏接，增加立體感。

屏　風

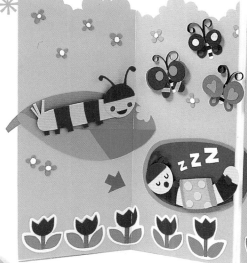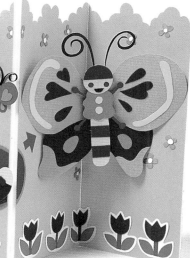

這屏風的用途原為隔間或裝飾，在屏風上加上圖畫就更加生活化了，在這我們以毛毛蟲的一生做成四片的屏風，高度約為100公分，位於教室後門處與最後一排的位子之間。

分解圖→

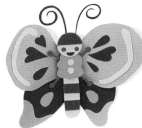

線稿↓

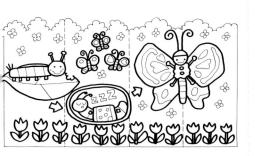

屏風 how to make 的製作方法

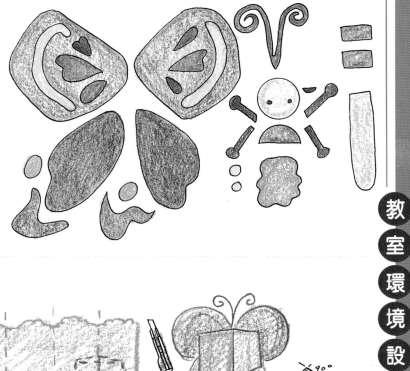

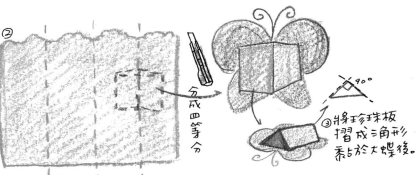

①割出草叢與邊距離

②分成四等分

③將珍珠板摺成三角形黏於大蝶後。 90°

教室環境設計 ②

35

Classroom

動物馬戲團

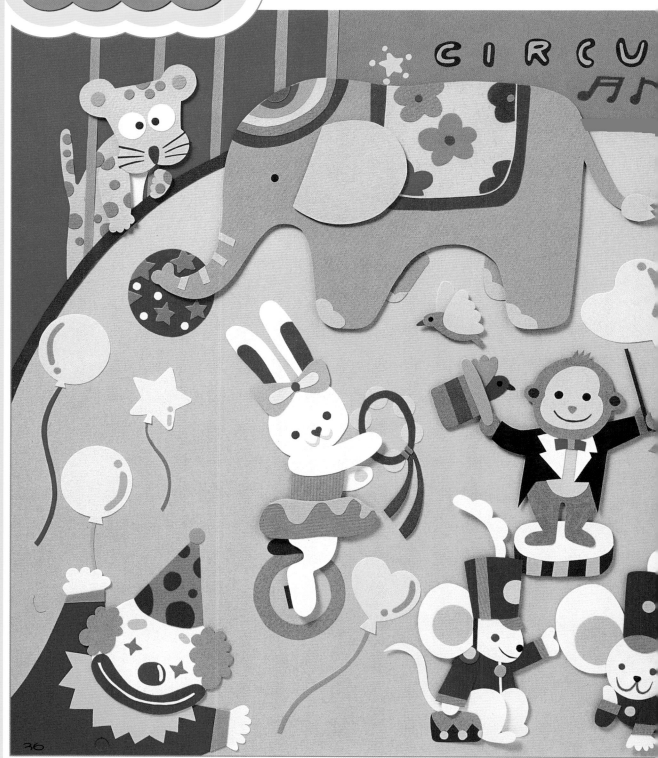

CIRCU

以擬人化的動物馬戲團做主題,有頂
球的大象;對話中的象與鳥;打鼓小
猴;馬戲團成員;窗口上的汽球慢慢
飛上天,好不熱鬧呀!!

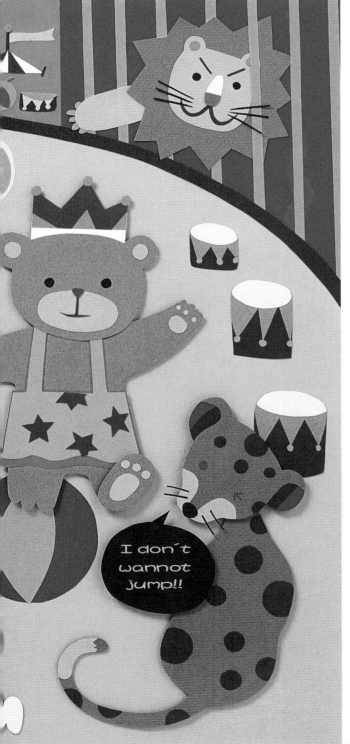

part:two *2

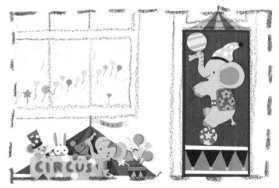

壁面展示板/
柱面直立牌/
佈告欄/
走廊壁面/
指示牌/
門扉/
窗戶裝飾/

教室環境設計

2

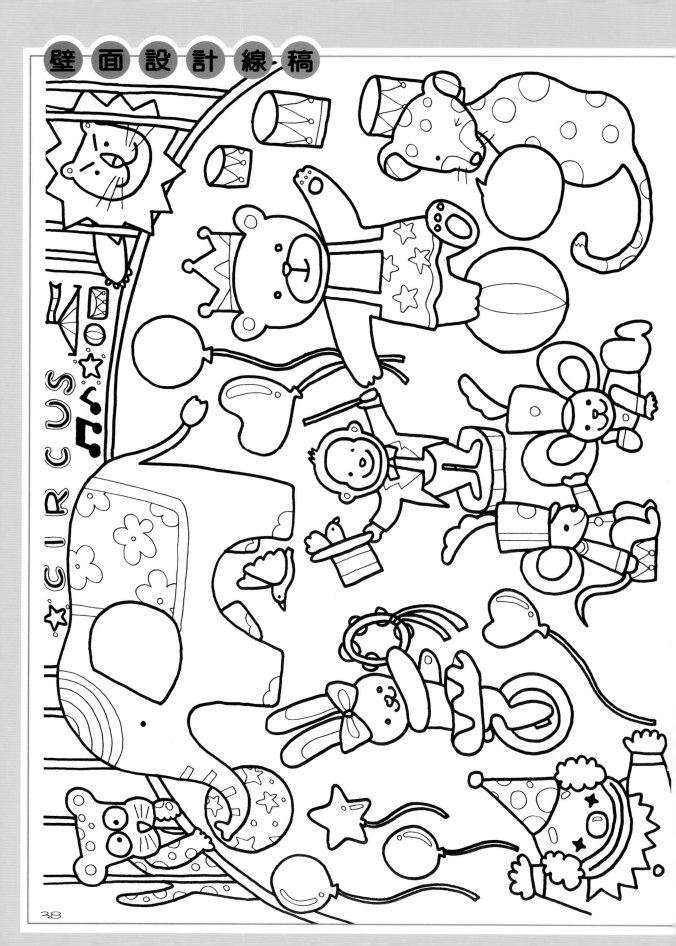

CIRCUS

壁面 製作過程

1. 先貼上背景中的招牌（綠）和籠子（藍）。

2. 再貼上籠子上的欄竿。

3. 將舞台的部份貼上。

4. 舞台的邊緣貼於籠子、招牌與舞台的交界處。

5. 舞台上的各種造型——貼上，由外而內。

6. 由上而下。

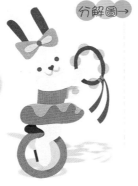

分解圖→

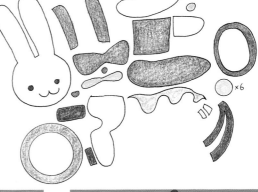

×6

動物 how to make 的製作方法

1. 在兔子的背面貼上泡棉膠墊高。

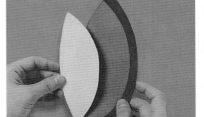

2. 老虎的鬍鬚則由背面貼有雙面膠的黑色紙剪成長條來表現。

3. 大象頭上彩虹布的作法則是由紅至紫依序黏貼完成。

教室環境設計

②

39

Class room

柱面直立牌

在直立牌上方的汽球有三個動物的小臉，讓直立牌更生動，而汽球用的顏色採較淺的色彩，可以在上面貼字體。

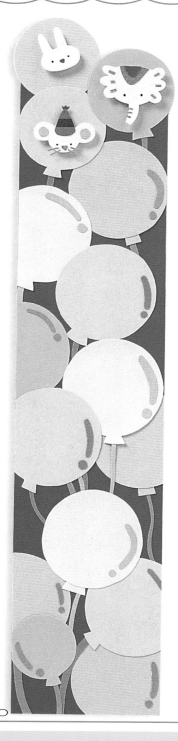

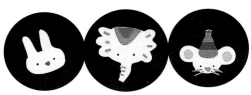

分解圖→

線稿→

黏貼 how to make 的製作方法

以圓規畫出汽球。

1.

動物造型背面貼上泡棉膠使其更突出精采。

2.

✳ 走廊壁面 ✳

在在這裡用了泡棉膠與保利龍來表現立體感，讓教室外也毫不遜色。

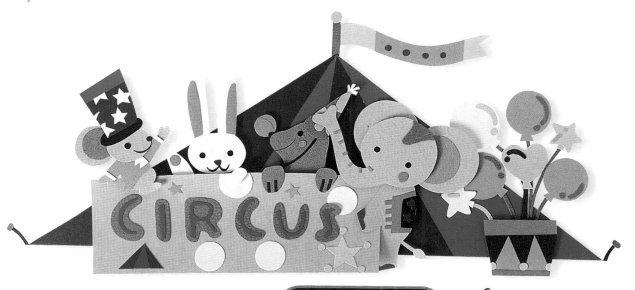

總稿↓

整體 how to make 的製作方法

①在牆上貼好背景的部份!

分解圖↓

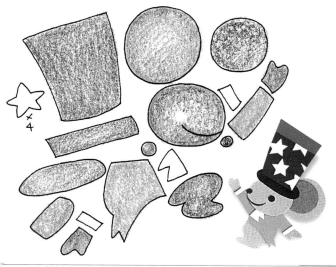

×4

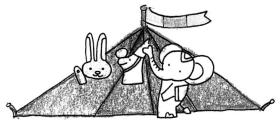

②將招牌後的動物先貼上‼

③再將招牌和小老鼠貼上,另外將象的腿翻至招牌上,海狗的2隻腳一併貼上。

佈告欄

以大象的身體作為欄面，小鳥兒面對著大象，引導我們的視線，也突破了一般方方正正的呆板感覺。

分解圖→

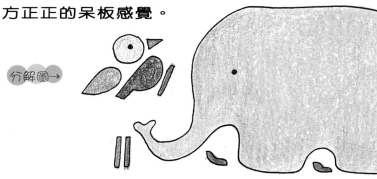

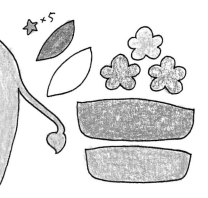

線稿→

大象 how to make 的製作方法

1. 鼻子的部份以背面貼有雙面膠的咖啡色紙，剪成長條線狀。

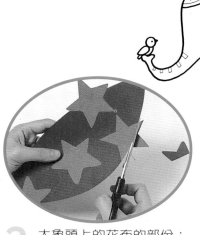

2. 大象頭上的花布的部份：剪出星星後貼上，再修剪。

3. 鳥的背面貼上珍珠板，貼越多層越立體。

✳指示牌✳✳

以小猴子打鼓作畫面，鼓面上可以寫上字體，作為引導。

線稿→

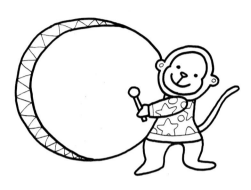
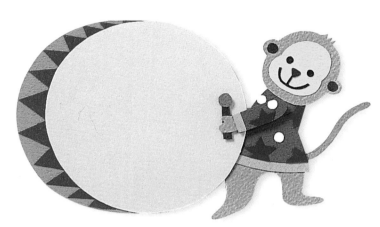

分解圖→

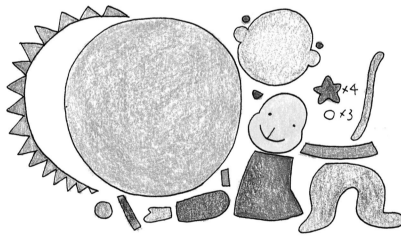

×4

○×3

猴子 how to make 的製作方法

1. 在鼓的背面貼上厚珍珠板用來墊高。

2. 衣服的部份：先貼上星星和圓點再修剪。

3. 衣袖的部份貼上泡棉膠，身體的部分平貼於牆上即可。

Classroom

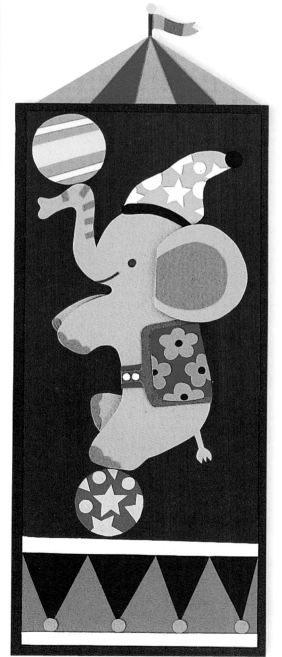

門扉

在門扉和氣窗上，我們以馬戲團的棚子和舞台作背景，可愛造型的大象做主題，在球面上並寫有welcome的字樣，熱鬧紛呈的景象將教室的主題完全的烘托出來。

分解圖→

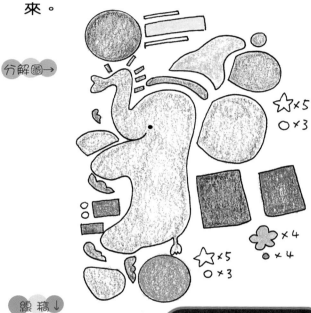

☆×5
○×3

☆×5
○×3

✿×4
●×4

線稿↓

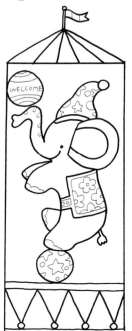

整體 how to make 的製作方法

①將門把處的背景底紙割下一圓，讓手把露於外。

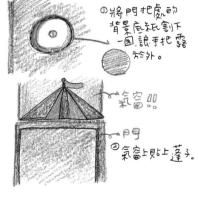

氣窗口口

門

②氣窗上貼上蓬子。

③象的背面貼上珍珠板墊高，增加畫面の生动。

窗戶裝飾

在在窗口上貼有由大至小的汽球，冉冉的似飛上了天空。窗口上的造型適宜使用 "玻璃紙"，有陽光透進窗口的同時，映出更奇幻的色彩。

分解圖→

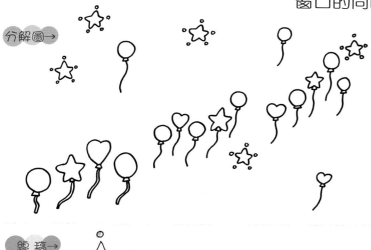

氣球 how to make

若以色紙貼於窗面，可用相片膠來黏合：《清潔時或撕下時所殘留的膠，可以豬皮擦擦拭乾淨，或汽油、酒精。》

線稿→

×5

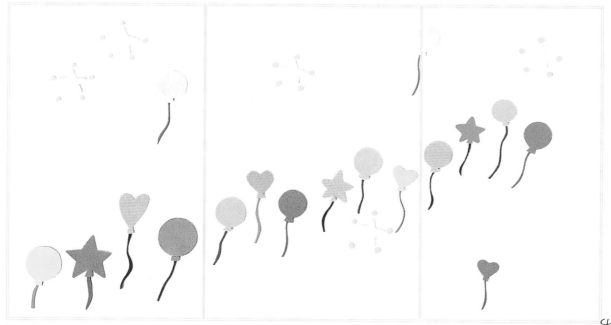

Classroom

極區園遊會

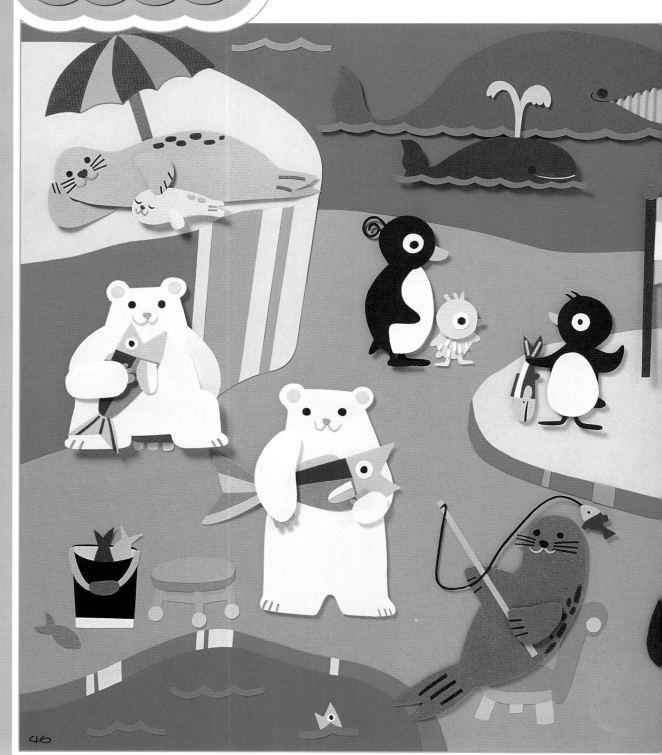

以極區的動物為主題，海象、企鵝、
北極熊、鯨魚還有海狗、以及冰山，
以活潑的擬人方式來表現；熱鬧的氣
氛使教室不再呆板單板了。

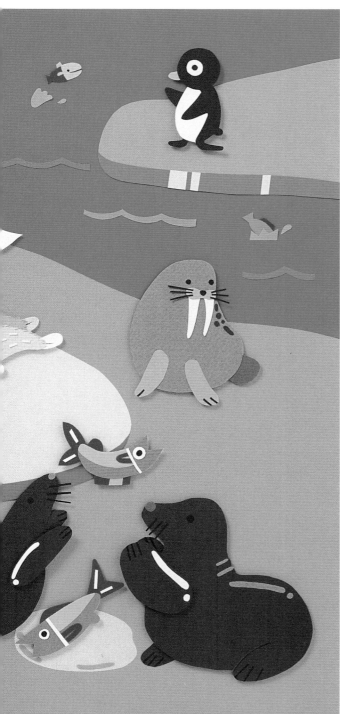

part:three *3)

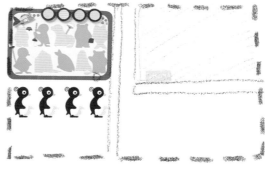

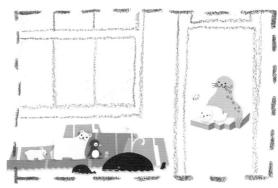

壁面展示板/
柱面直立牌/
佈告欄/
走廊壁面/
指示牌/
門扉/
角落/

教室環境設計

②

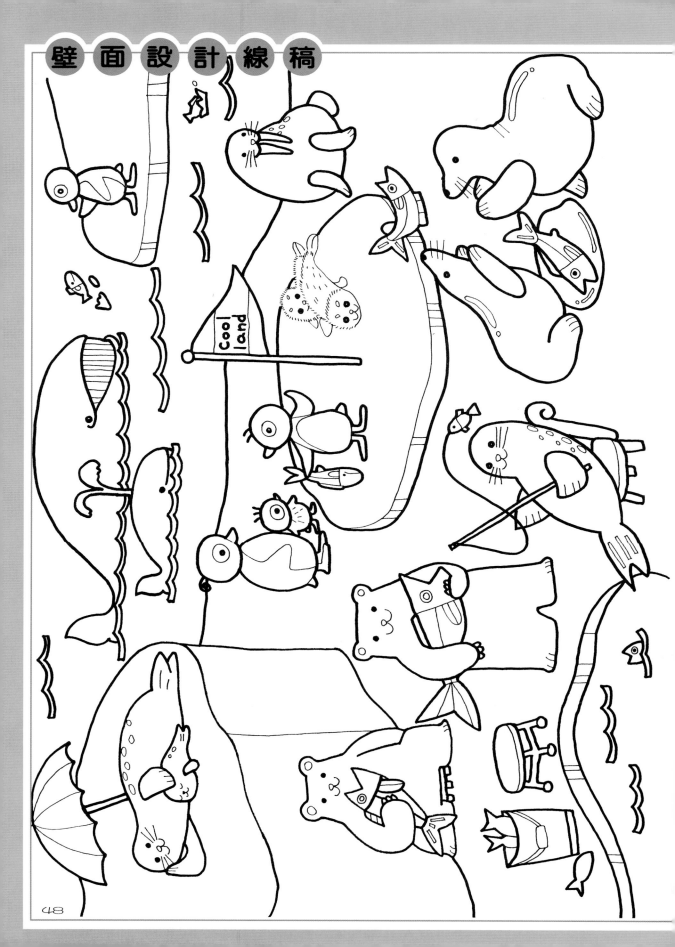

壁面 製作過程

1. 鋪上藍色的背景紙。

2. 先割出冰山、冰岩和冰塊厚度的顏料。

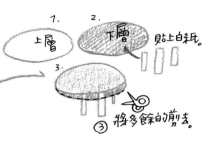

3. 作法。

1. 上層
2. 下層 貼上白紙。
3. 將多餘的削去。

4. 在藍色的背景紙上再貼上一層冰岩（淺藍色）。

5. ——將步驟2的組件貼上即完成背景。

6. 最後——貼上動物造型即完成。

分解圖→

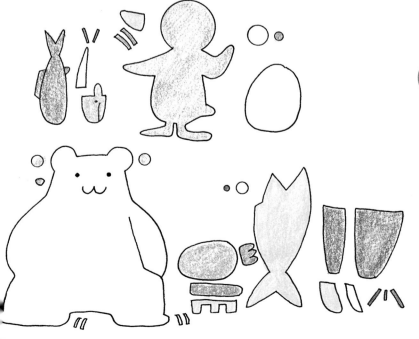

北極熊 how to make 的製作方法

北極熊的手割開部份將手彎曲至背部，為紙雕的技法。

教室環境設計

2

49

C lass room

柱面直立牌-1

一隻北極熊探頭探腦的模樣加上一隻天外飛來一隻蜜蜂,有珍珠板墊高來增加立體感,讓板面更生動。

分解圖→

線稿→

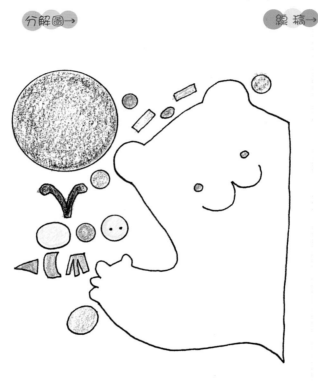

黏貼 how to make

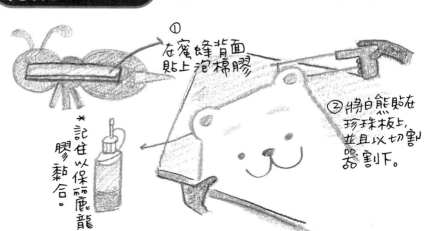

① 在蜜蜂背面貼上泡棉膠

② 將白熊貼在珍珠板上,並且以切割器割下。

* 記住以保麗龍膠黏合。

50

✳ 柱面直立牌-2 ✳ ✳

線稿↓

以海象浮水面的畫面來
表現，尾巴的製作為紙
雕的技法，象牙也是以
紙雕的彎曲技法來表
現，呈現出半立體的效
果。

分解圖↓

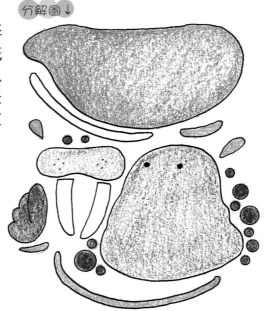

海象 how to make 的製作方法

1. 尾巴的部份：剪下尾巴造
型後以粗的圓筆桿來作彎
曲。

2. 在背部黏上泡棉膠，尾
部以相片膠或白膠塗於
邊緣並黏上。

3. 象牙的製作方式亦以圓筆
桿桿圓呈半立體弧狀。

4. 黏在鼻子的部份即完成
海象的半立體感了。

教室環境設計 ②

51

Class room

✳走廊壁面

✳以極區景象為主來構成長形的壁畫,作為裝飾美化的作用,先貼上冰山作背景,再貼上以珍珠板或保麗龍墊高的動物造型。

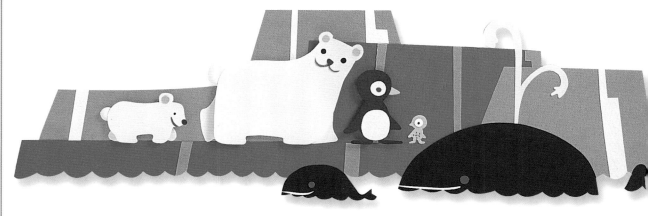

 線稿↓

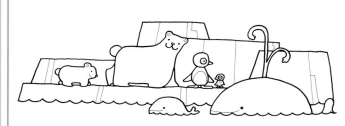

分解圖↓

動物 how to make 的製作方法

1. 小企鵝身上的毛以小紙條彎成弧狀,黏上一端。

2. 北極熊的圓尾巴則以圓紙片翻至背面,在紙片邊緣以圓頭的筆來回繞圓輕劃,可參考基本技法。

③以保麗龍墊高動物造型

✳佈告欄✳

佈告欄的邊緣可以打洞機打出圓點黏成邊框，標題部份以圓形色塊來襯托；也可以十二種不同造型的動物剪影來作出十二月份的慶生表、工作欄或其他表格。

●本班記事

線稿↓

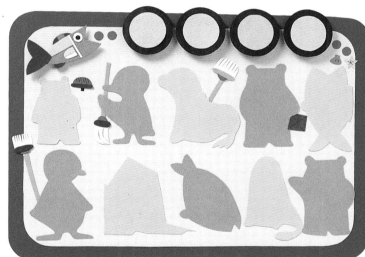

●工作班表

分解圖↓

魚的分解

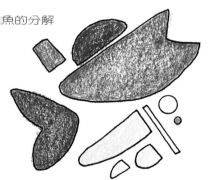

掃具的分解

圓形 how to make 的製作方法

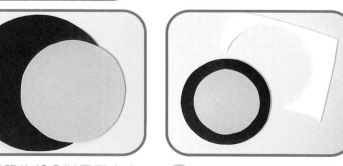

1. 標題的部分以圓形來表現。黑色的大圓黏於黃色小圓背面。

2. 再附於珍珠板或保麗龍上即完成。

教室環境設計

2

Class room

✳指示牌

以海狗頂著球的可愛造型來表現，在深色的底紙上可用金或銀色的鉤邊筆上字，或以廣告顏料寫上即可。

線稿→

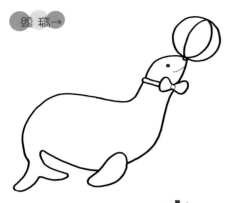

園遊會
地點：泳池旁的草坪
時間：3月10日

✳角落裝飾

角落坐著的北極熊，以珍珠板來製作，輕鬆製作不廢時，可參考基本技法的講解。

●側面　　●背面

線稿→

✳門　扉✳

在✳口處以海獅母子的親子圖來表現，溫馨的畫面拉攏了小朋友們和教室的距離，也增加讀書的樂趣。

冰塊 how to make...的製作方法

1

2

3

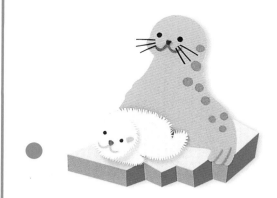

WELCOME

●毛邊小祕訣

↓線稿

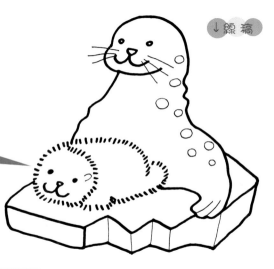

小海獅身上的毛的表現方法就是在紙的邊緣隨意的剪出鋸齒缺口，有毛絨絨的感覺。

Classroom

猴子樂園

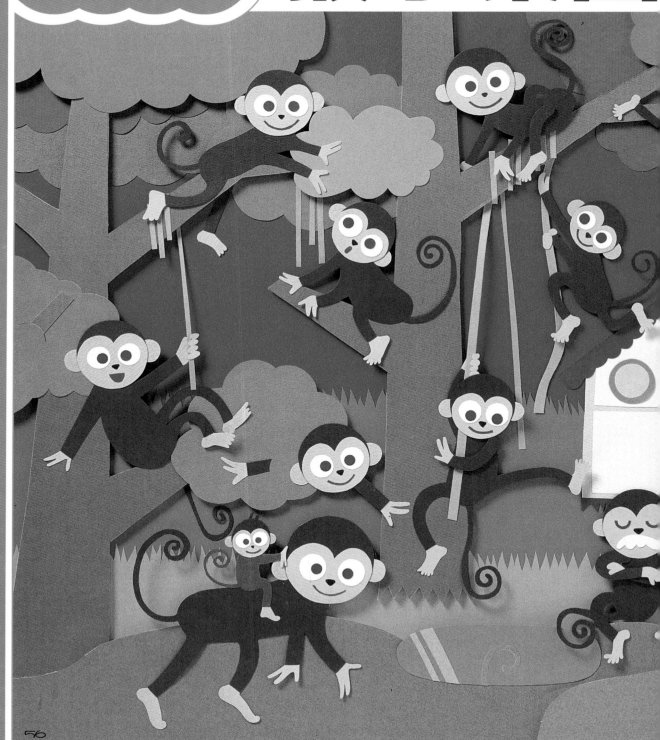

以猴子作為主題，觀察牠們的生態與動態，活潑的表情使教室裡的氣圍也跟著有生氣了，儼如身在森林中，盡情享受這種讀書的樂趣。

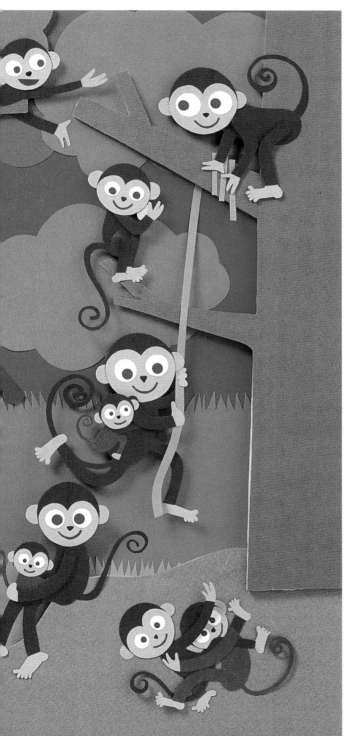

part:four *4)

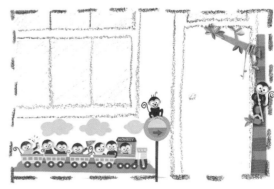

壁面展示板/

柱面直立牌/

佈告欄/

走廊壁面/

指示牌/

入門處/

角落裝飾/

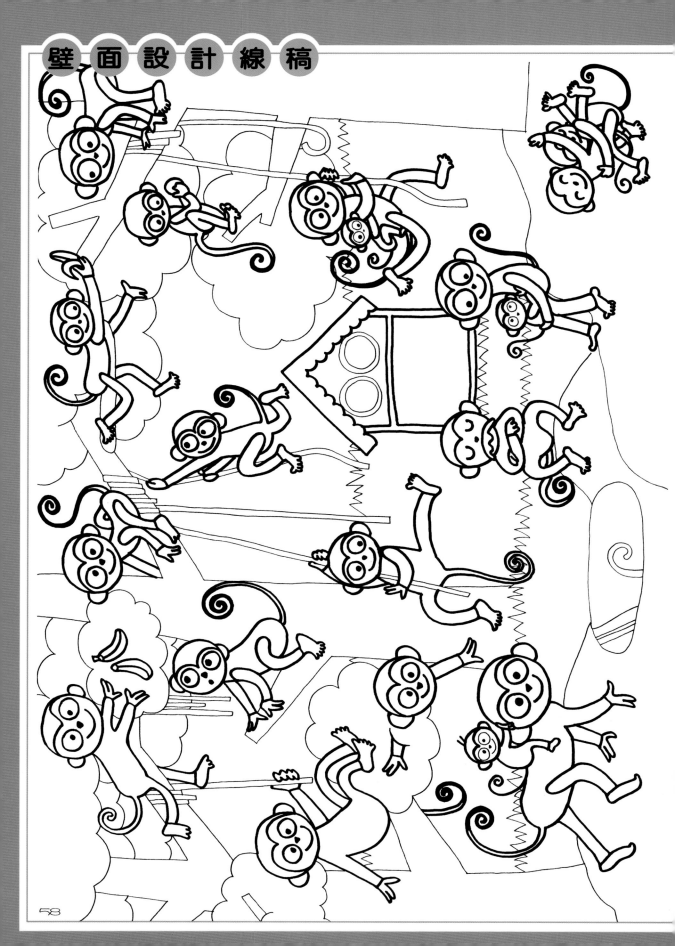

壁面 製作過程

1. 先鋪上一塊藍色底紙作為背景。

2. 再鋪上剪有鋸齒狀的綠色底紙作為草地。

3. 前景須再加一塊較淺的綠色增加其前後的深度感。

4. 樹幹的部份則以珍珠板來墊高,並由後往前黏貼於牆上。

5. 首先,先貼上中間的樹幹。

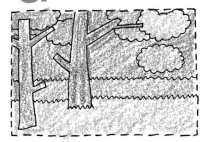

6. 將樹葉叢前後貼上,再貼上左方的樹幹。

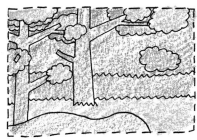

7. 前方的土地在貼上珍珠板後割下,貼上左方的樹幹上。

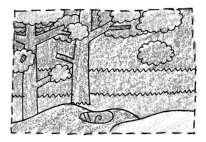

8. 再貼上右方的土地,而右方的此塊土地也貼了一層珍珠板。

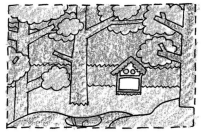

9. 最後再將右方樹幹黏於土地上即完成了背景。

分解圖→

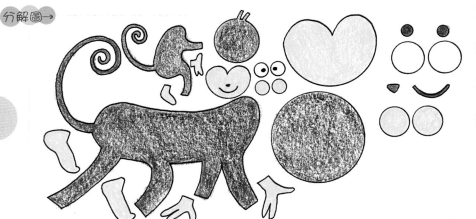

②

Classroom

柱面直立牌

以直立牌上方黏上樹幹，一隻小猴兒蹦蹦跳跳的淘氣地盪過了直立牌。

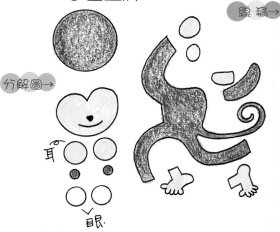

分解圖→

耳

眼

線稿→

樹幹 how to make 的製作方法

1. 樹幹以珍珠板墊高。

2. 樹葉的作法。

3. 將樹葉黏在樹幹上，注意顏色的變化。

4. 樹藤部份以線段來表現，以背面貼有雙面膠的黃綠色的色紙剪成條狀後直接貼於樹幹上。

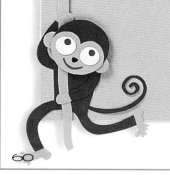

走廊壁面

緩緩駛入的猴子列車，乘載著欣喜若狂的猴兒們，也帶來了一股提振精神的熱情、讓看到它們的小朋友們也跟著打起了精神，愉快地上課去。

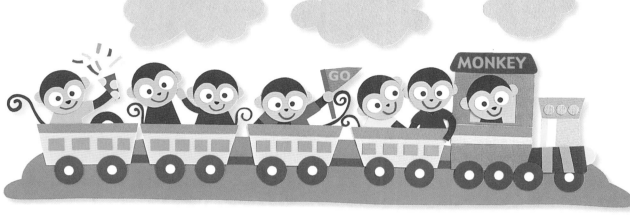

線稿↓

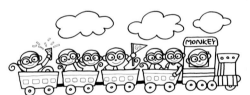

●黏貼小祕訣

①不親上貼有猴子身体的窗色處《要貼於窗口後》
└→②在頭後貼上泡棉膠後貼於窗吐。

車廂 how to make 的製作方法

1. 列車的車身幾乎採用最簡單的貼法一雙面膠。

2. 在紙條突出車身的部份再用剪刀將其修剪整齊即可。

3. 車窗裝飾的部份也是採用此方法，簡單又快速。

Class room

佈告欄

在樹叢中有一間小小的猴子窩，小猴兒跳上了樹梢，探出頭來一看究竟。

線稿→

分解圖→

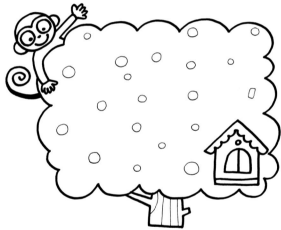

大樹 how to make 的製作方法

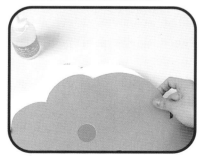

1. 先大致裁出樹叢的外形，以保麗龍膠黏貼，並留左上方一缺口，準備貼猴子用。

2. 黏好後再以刀片將凸出紙張的部份割去。

3. 最後再將猴子貼於樹叢〈紙張與保麗龍之間〉，即完成了。

指示牌

以猴子明顯的表情來表現，拿著一塊告示牌，似乎是在教小朋友們要多注意一些，豐富的配色，使簡單的構圖顯的更精采醒目。

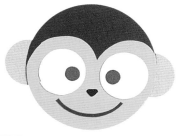

立體小祕訣

線稿→

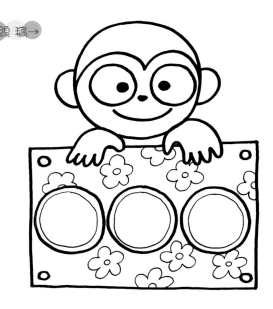

中間的圓形色塊後貼上保麗龍板，形成半立體的造型。

Classroom

✳入門處

入門處的兩旁以珍珠板或保麗龍來作出底板,貼於門邊的柱面上,面板上的圖形畫面自然以猴子作為主角,在進入教室的同時,就已感受到了它的訊息。

線稿→

●立牌小祕訣

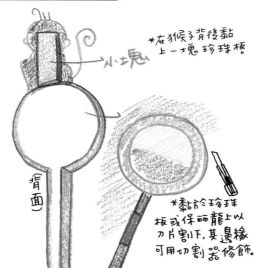

*在猴子背後黏上一塊珍珠板。

小塊

背面

*黏於珍珠板或保麗龍上以刀片割下,其邊緣可用切割器修飾。

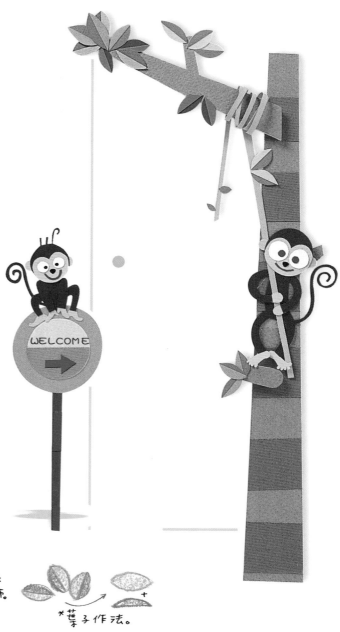

WELCOME

*葉子作法。

角落

斜靠在角落的，是一對猴子母子，用珍珠板來作為底板，選擇2cm～3cm的珍珠板會更堅硬固定。

●立牌小祕訣

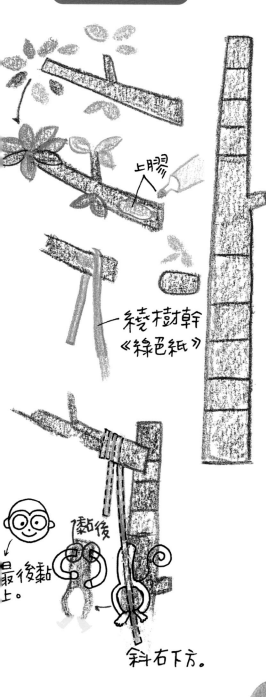

上膠

捲樹幹
《綠色紙》

黏後

最後黏上。

斜右下方。

●立牌小祕訣

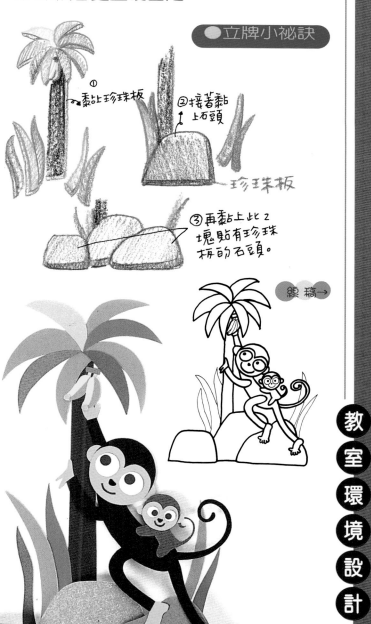

① 黏上珍珠板

② 接著黏上石頭

珍珠板

③ 再黏上此2塊貼有珍珠板的石頭。

線稿→

無尾熊

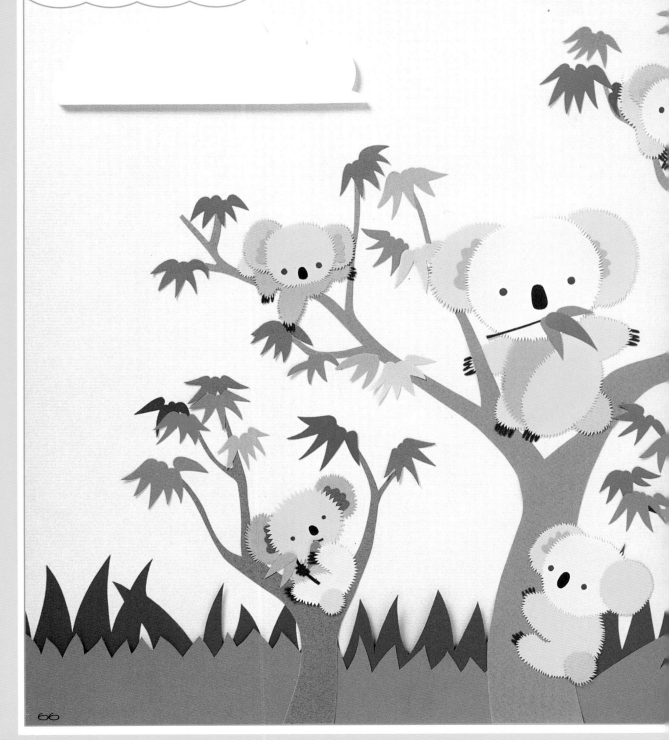

將動物園裡的主角作了各種不同型態
動態的無尾熊，融入在教室裡，卡哇
依的造型，好教人喜愛。讓溫馨的感
覺漫延了整個教室的環境。

part:five *5)

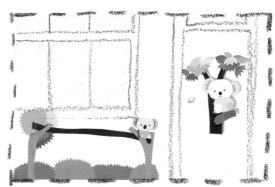

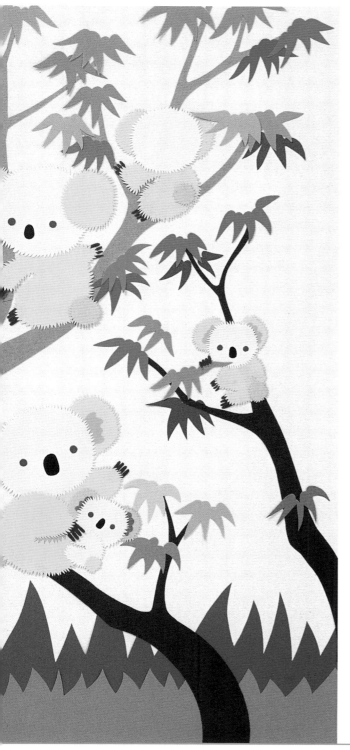

壁面展示板/
柱面直立牌/
佈告欄/
走廊壁面/
指示牌/
門扉/
角落裝飾/

教室環境設計

②

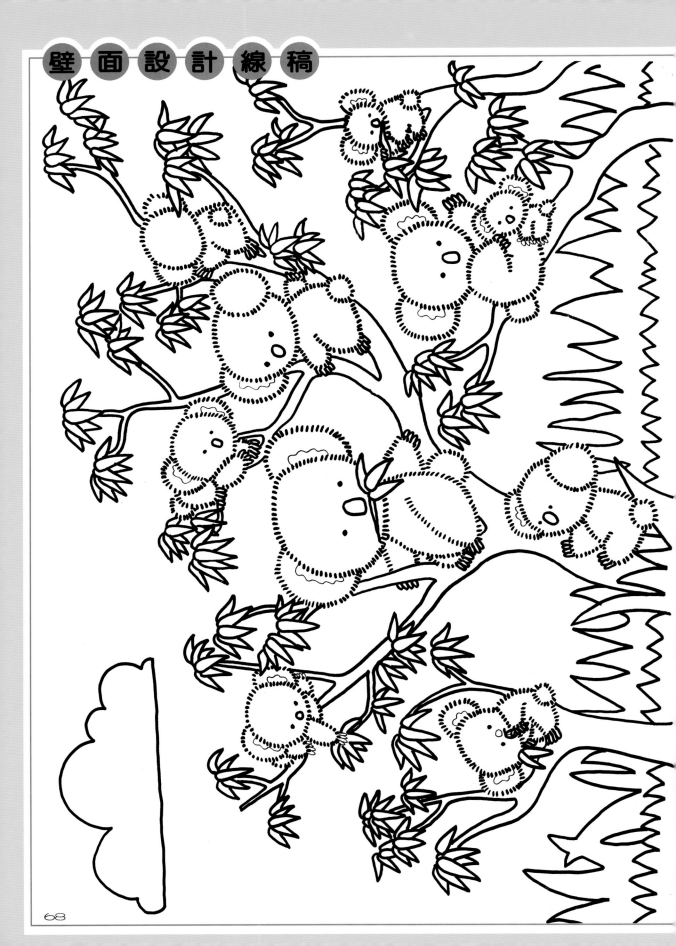

壁面 製作過程

1. 舖上一張藍色的背景紙。

2. 再貼上藍色色紙剪出的草叢造型底紙。

3. 最三層則為較前方的草叢，以草綠色來表現，有前後的層次感。

4. 再貼上樹幹的造型。

5. 尤加利葉的部份以剪影的造型來表現。

6. 天空上的白雲襯上珍珠板則完成了背景部份。

分解圖→

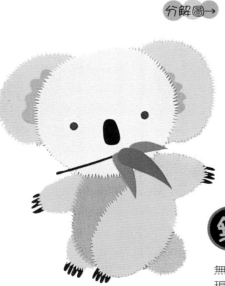

無尾熊 how to make

無尾熊的造型邊緣以鋸齒型態表現出毛絨絨的感覺。

教室環境設計

2

69

Part 5　無尾熊

柱面直立牌

柱面直立牌的部份以無尾熊和
尤加利葉樹來表現，以平貼的
方式簡單的完成。

線稿→

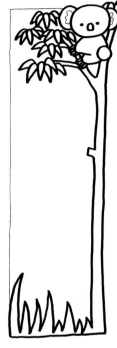

葉片 how to make 的製作方法

黏貼順序由1→3

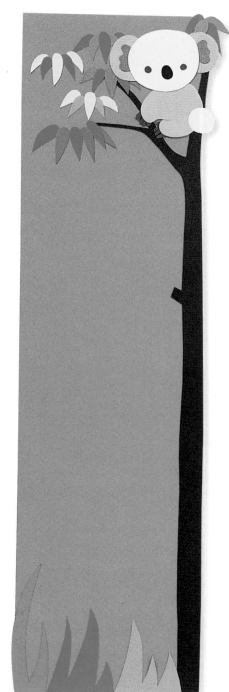

分解圖↓

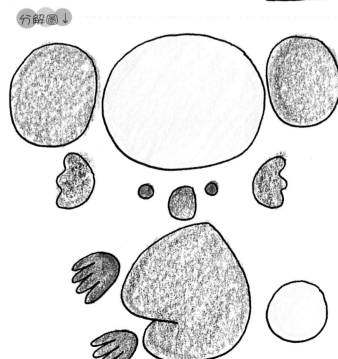

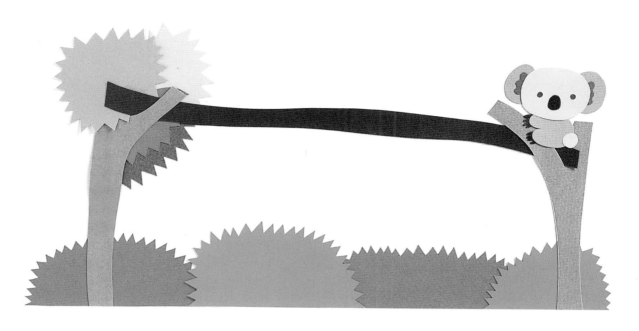

＊走廊壁面＊

動物園的無尾熊館在走廊的壁面上活靈活現的表現出來，我們可以在二根樹木的中間張貼文宣、作品等告示性的公告，也可以當作壁飾，兼具二種實質的功能。

樹幹 how to make

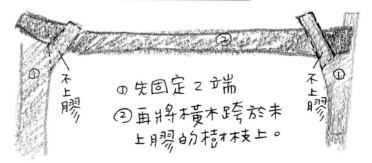

①先固定2端
②再將橫木跨於未上膠的樹枝上。

不上膠 不上膠

線稿↓

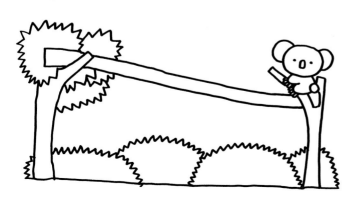

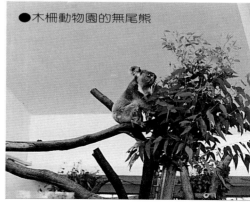

●木柵動物園的無尾熊

佈告欄

以擬人化的無尾熊說話的造型來表現，在無尾熊的部份貼上珍珠板或保利龍來墊高，使簡單的造型更加生動。

分解圖→

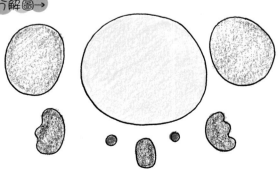

線稿→

立體 how to make

*將無尾熊的部份貼於保利龍上，並以裁切器割下。

指示牌

我們可以將平貼的指示牌等造型貼在珍珠板或保麗龍上割下，來增加其立體感，使其更加生動；而指示牌的作用在於指引、提醒、注意的功能、在文字的表現部份若能與圖契合，更容易被小朋友吸收接受；例如拿著掃具的無尾熊，可作為掃具間的標幟，或作為打掃中的門牌；看著看本的無尾熊可作為早自習的門牌、或作為書本櫃的指示牌。

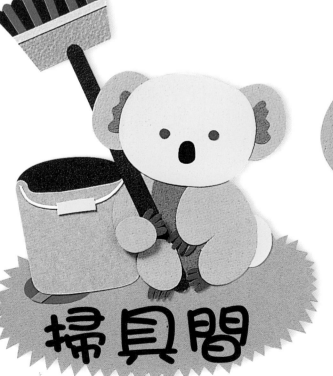

掃具間

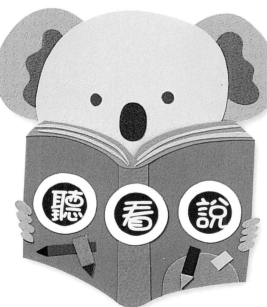

聽 看 說

Class room

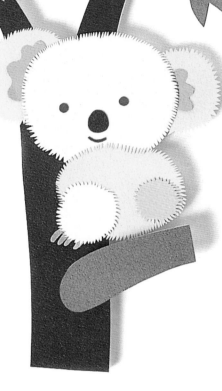

☀☀門 扉☀☀

在入門處我們可以清楚的看到一隻大無尾熊正蹲坐在尤加利樹上靜待著小朋友們的到來，整個造型都在珍珠板的墊高下，使入門處的環境更顯活潑。

線 稿→

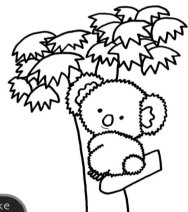

剪裁 how to make 的製作方法

1. 在造型邊緣剪出鋸齒狀的毛邊。

2. 以珍珠板墊高樹幹與無尾熊。

3. 樹葉以較幾何的型態來表現尤加利葉。

*角落裝飾

←線稿

以珍珠板來作為角落一景的底板，作法參照基本技法，並以無尾熊母子作造型，而母無尾熊身體的部份利用了紙雕的效果作成了半立體的型態，使單調的角落成了教室的美景之一了。

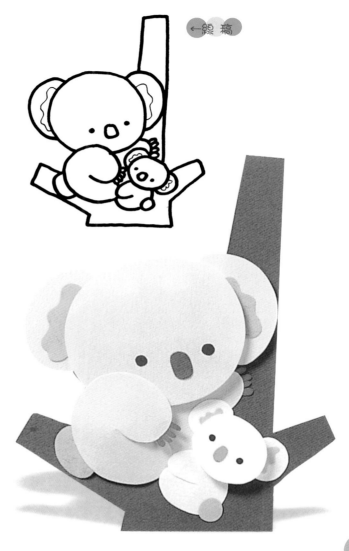

身體 how to make 的製作方法

1. 以紙雕的技法將母無尾熊的身體部份作彎曲，將手彎至身體上方。

2. 翻回背面，以相片膠黏於交界處固定。

●支撐小祕訣

黏膠於作品固定。

正

側→

教室環境設計

②

Class room

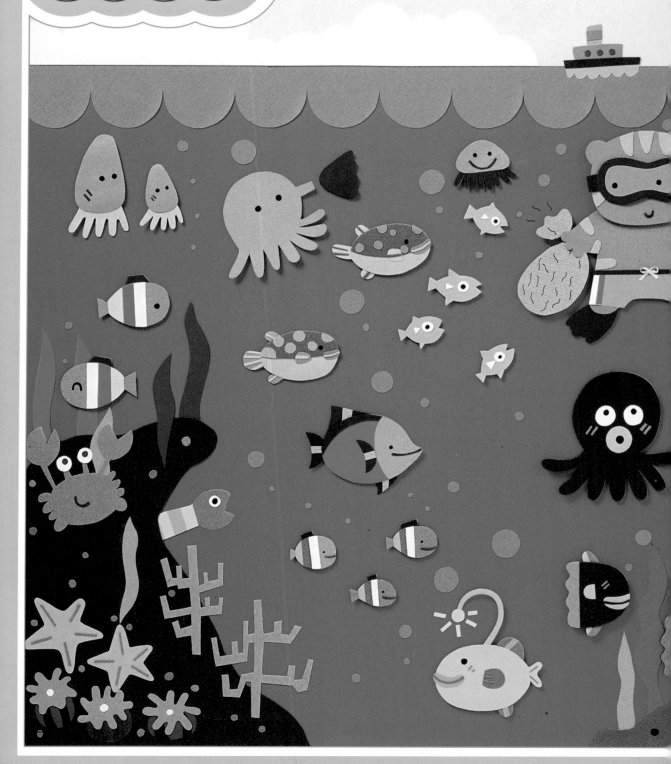

海底世界

關於豐盛的海裡奇觀，鮮麗的色彩變化使教室成了一間美麗的海底殿堂；讓教室內充滿了海底世界中美麗的景緻，閱讀的心情也更加愉悅。

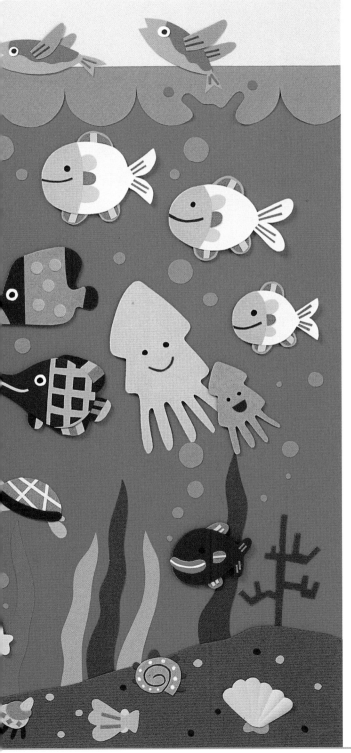

part:**six** *6)

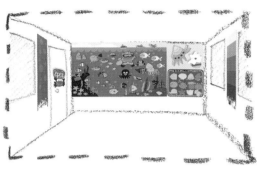

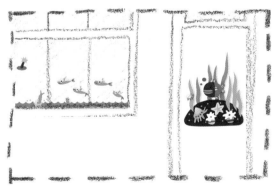

壁面展示板／
柱面直立牌／
佈告欄／
走廊壁面／
指示牌／
入門處／
窗戶裝飾／

教室環境設計

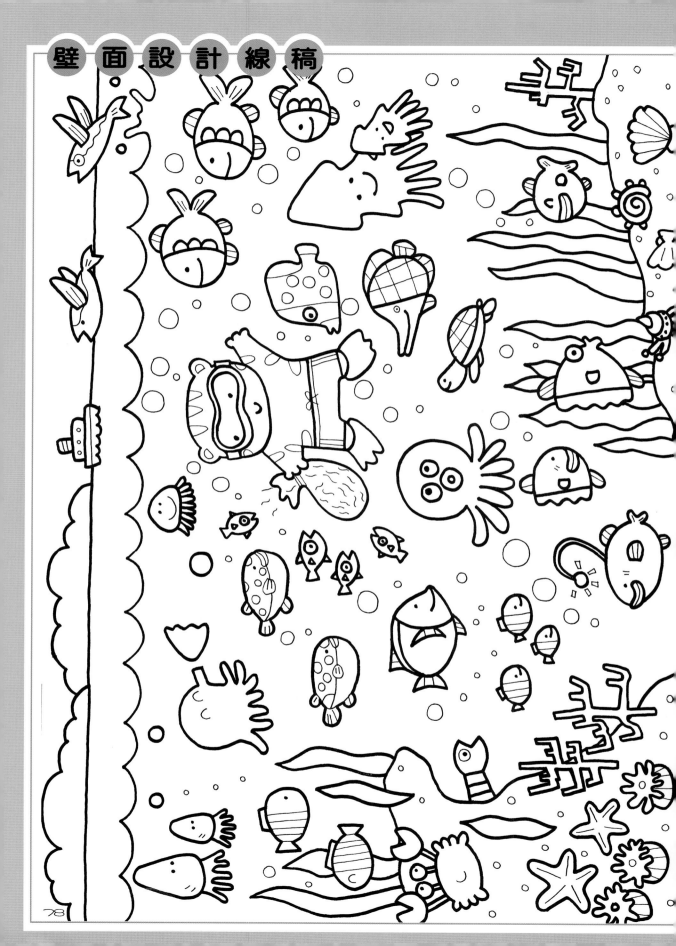

壁 面 設 計 線 稿

壁面 製作過程

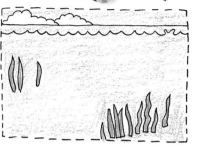

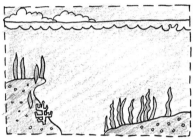

1. 舖貼上天空淺藍色背景紙和海中藍色色紙。

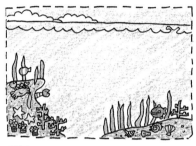

2. 再貼上雲朵和浪花的造型。

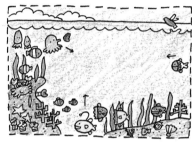

3. 海底的造型中以海草先行貼上。

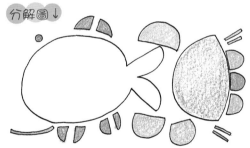

4. 再覆蓋上岩石與岩石上的草、珊瑚。

5. 先將岩石上的部份完成，由下往上。

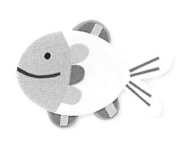

6. 再以外而內漸進的完成。

分解圖↓

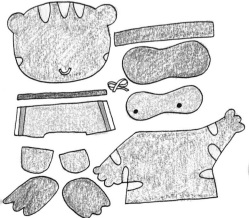

分解圖↓

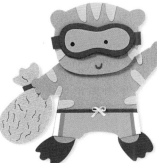

腰帶 how to make 的製作方法

泳褲上的蝴蝶結，是以背面貼有雙面膠的白色色紙，剪成長條狀後彎折出蝴蝶結的形狀。

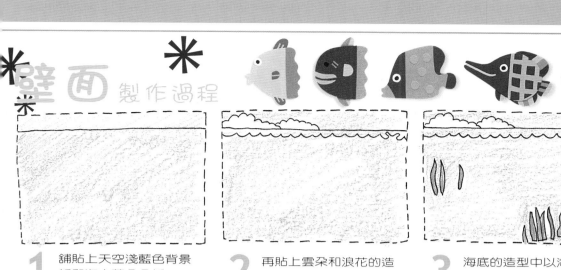

桌面直立牌

這3張直立牌的構圖以生動的動物與海的關係作為主題；並以平貼的手法完成。

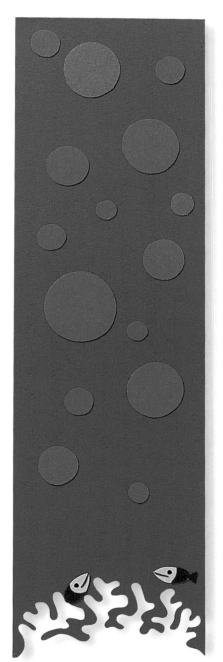

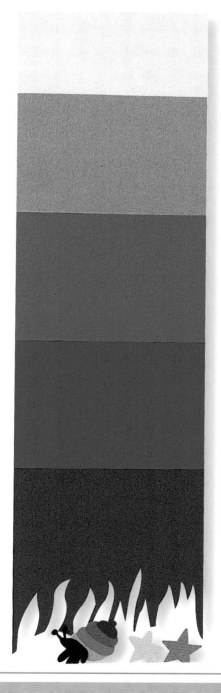

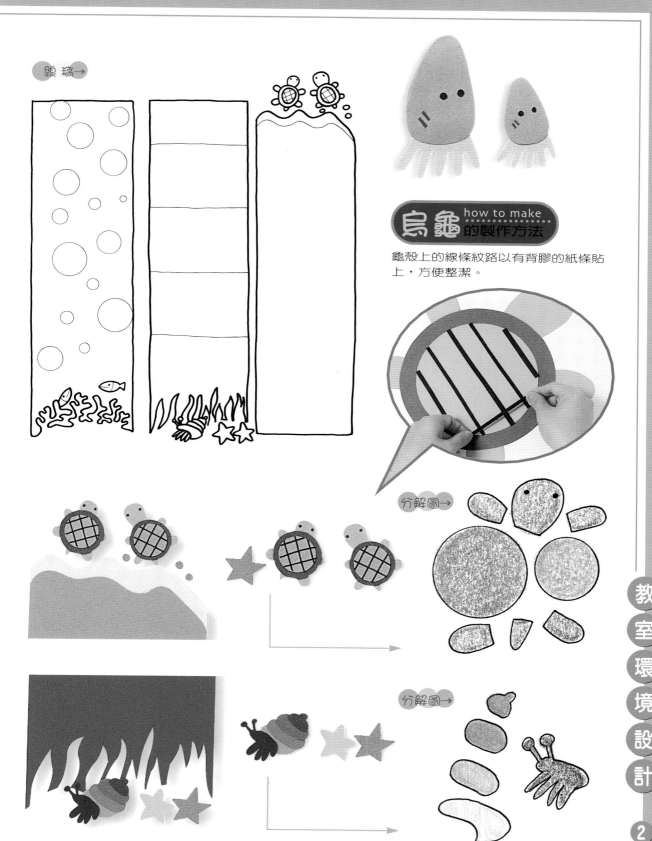

線稿→

how to make
烏龜的製作方法

龜殼上的線條紋路以有背膠的紙條貼
上,方便整潔。

分解圖→

分解圖→

2

Class room

＊佈告欄

看看河豚的肚子上可以如何表現，吐出的氣泡如何表現，在這裡我們善用此造型作成佈告欄，以保麗龍墊於背面，張貼物可用圖釘來固定。

線稿↓

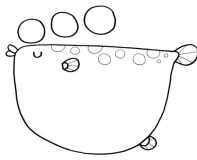

分解圖→

河豚 how to make 的製作方法

1. 氣泡的部份以保利龍來墊高。

2. 先在保麗龍上畫出魚身後割下。

3. 將凸出魚鰭的紙張修剪完成。

✳指示牌

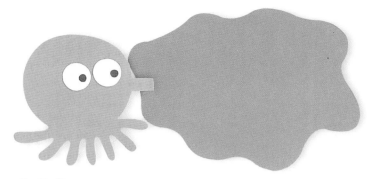

烏賊吐出墨汁的墨用來表現成指示牌；擬人化的螃蟹夾著一塊指示牌,再也活潑不過了。

線稿→

分解圖↓

線稿↓

黏貼處　黏貼處

螃蟹的製作方法 how to make

*板面以瓦楞紙製作!!

1. 身體與肢節的部份以泡棉膠來黏貼墊高。

2. 連接紙牌的部份也以泡棉膠來黏貼。

Class room

＊門　扉＊

在入門處的表現重點，放在物件的完整性和配色，例如在這裡包括了海草與礁岩，魚兒和海星，海葵和寄居蟹，鮮艷的配色使它更加分。

線稿→

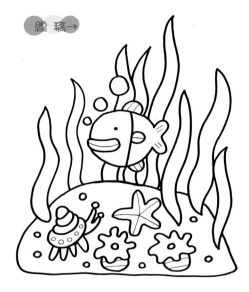

↓分解圖↓

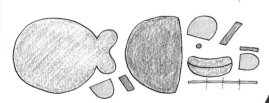

黏貼 how to make 的製作方法

1. 魚鰭的色條以貼有雙面膠的紙張剪成長條的色條。

2. 在完成的魚兒背面貼上珍珠板，貼的越多層越立體。

分解圖↓

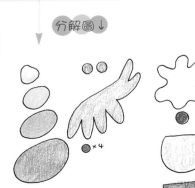

在窗戶的玻璃上貼上簡單的造型物，以半透明或透明的玻璃紙等紙材尤佳，一般的紙材亦可用來表現在窗戶上較下沿的部份。

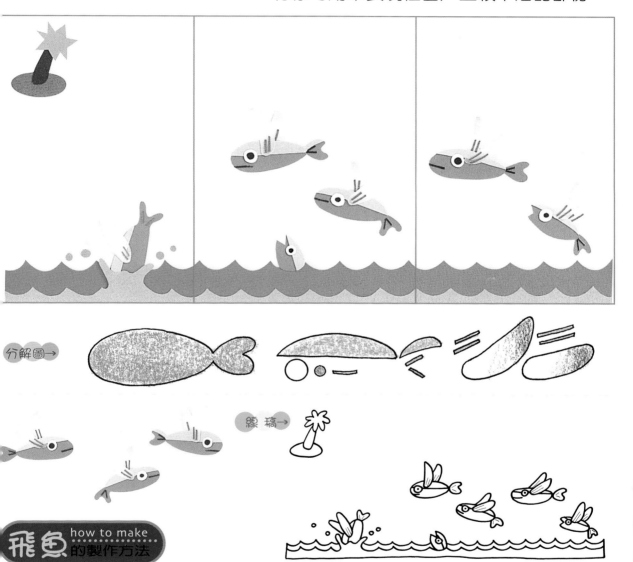

分解圖→

線稿→

how to make
飛魚的製作方法

1. 用半透明的描圖紙來當作飛魚的翅膀。

2. 在上緣的部份塗上蠟筆。

3. 在棉花棒或衛生紙將其抹勻，翅膀的部份即完成。

＊屏 風＊

屏風上的圖案採幾何化的魚群造型為主，板型上稍作變化，上緣作出波浪型態，下緣處以不規則形狀割出礁岩，也是一幅有創意的屏風圖畫。

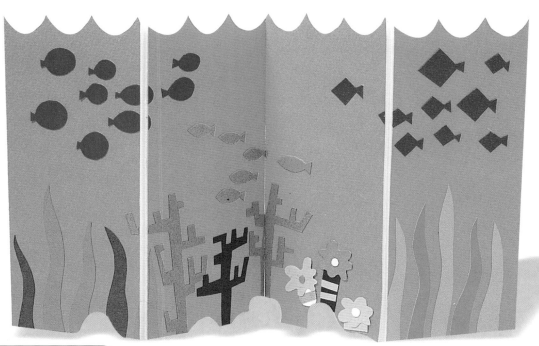

屏風 how to make 的製作方法

①虛線部份待裁下……

③分為四等份

線稿→

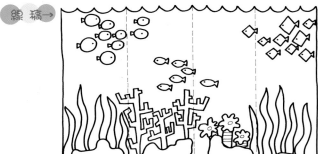

＊貼於珍珠板上並裁下。

＊圖表表格＊

以製作佈告欄方式來製作表格，利用十二個魚類等造型剪影來作出十二月份慶生表等表格或者也可作成十二月份日曆的型態，用途廣泛兼具了視覺上的效果。

佈告欄

1

慶生表

2

日曆

3

●佈告欄

線稿→

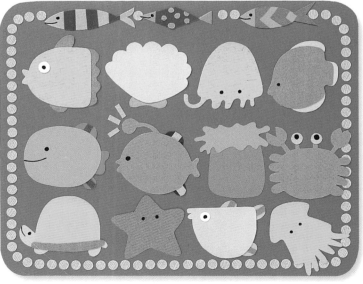

●生日表

Classroom

賞鯨

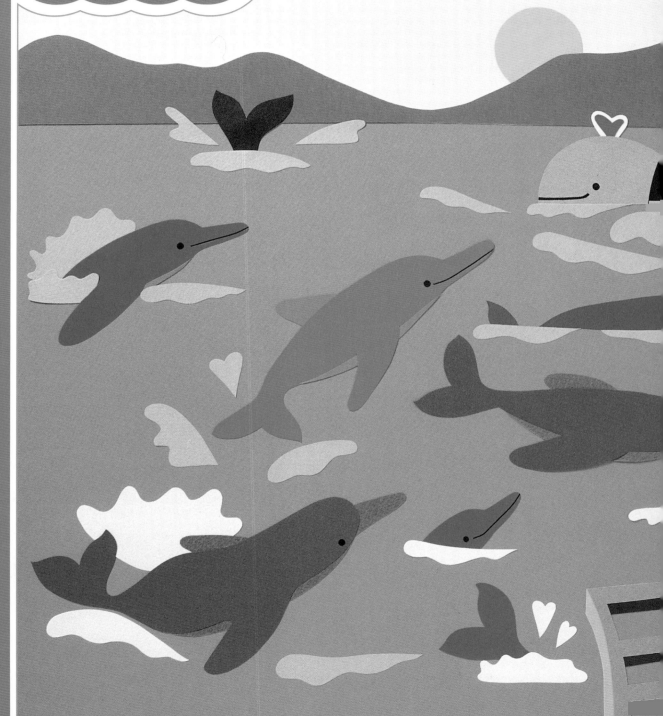

以近年流行的戶外活動-賞鯨來作主題，以鯨豚的造型豐富主題，畫面統一整間教室裡的色調，我們也融入了賞鯨的想像樂趣裡。

part:seven *7)

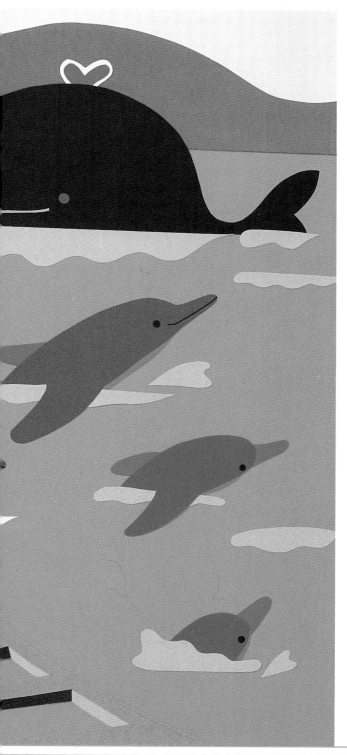

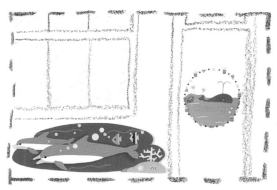

壁面展示板/
柱面直立牌/
佈告欄/
走廊壁面/
指示牌/
門扉/

教室環境設計

②

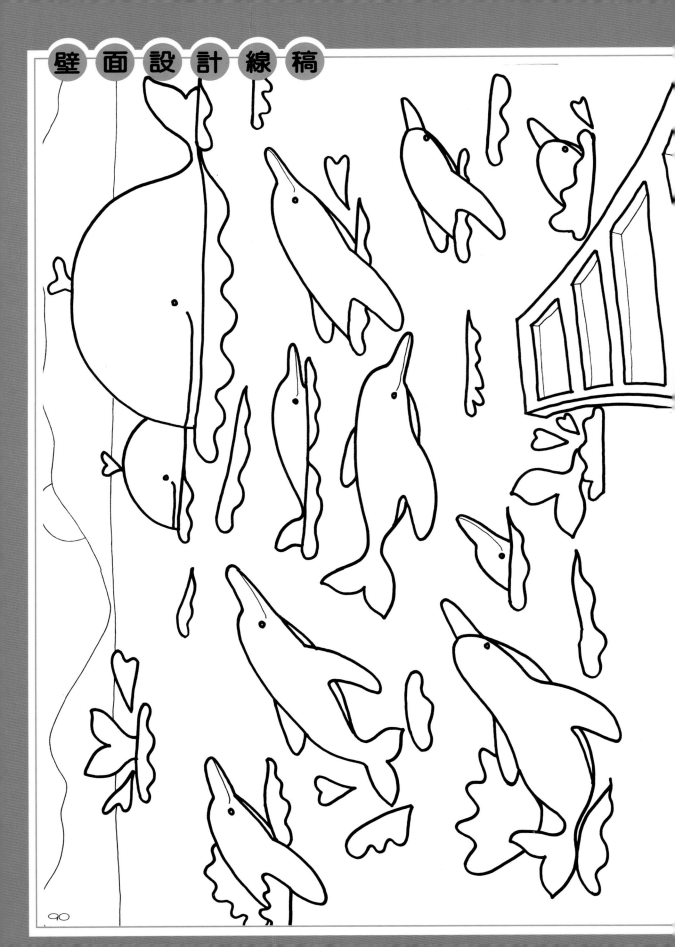

壁面 製作過程

1. 先舖上海面上的天空,以鵝黃色的色紙來表現。

2. 再貼上藍色的海面。

3. 以黃色色紙割出一圓貼於天空中間,來作為太陽。

4. 再貼覆上山脈。

5. 前方的船頭先行貼上。

6. 鯨豚的黏貼順序則由上往下黏貼。

分解圖→

鰭

咀

腹部

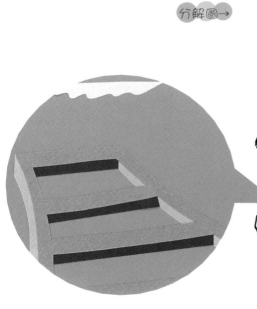

Class room

柱面直立牌

這二幅直立牌以鯨豚與海面關係為主題，可加上英文字來使畫面更活潑，製作方法則以平貼的方式完成即可。

背景 how to make 的製作方法

① 隨意剪出長條形的波浪。

② 貼上直立牌後，再把多餘的部分割掉。

線稿→

✳ 走廊壁面 ✳

此壁面的製作則作為一種美化的裝飾，鯨豚可以珍珠板來墊高，使其層次更凸出，畫面更有立體感。

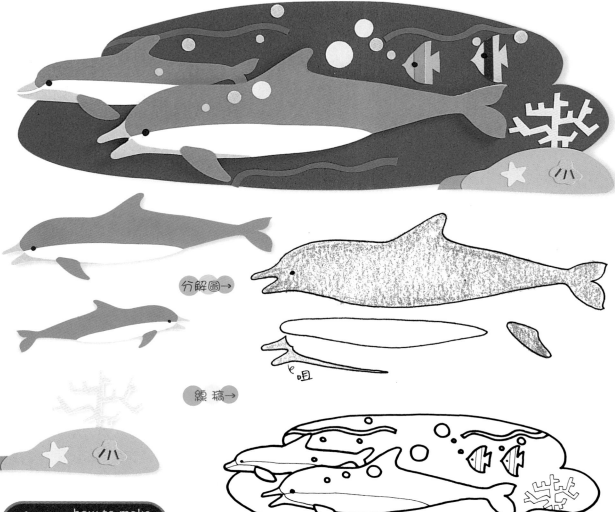

分解圖→

線稿→

　咀

海豚 how to make
的製作方法

1. 先黏上腹部白色的部份，再黏上海豚的嘴部。

2. 將整隻海豚先貼上珍珠板裁切下來，剩魚鰭部份。

3. 魚鰭另外貼上珍珠板割下後再貼於襯有珍珠板的海豚上。

Class room

佈告欄

鯨魚的大身軀適宜作於佈告欄，造型簡單有趣，不致於太花俏而造成雜亂的感覺，背部襯上保麗龍墊高，表格或紙張可用圖釘來固定。

線稿→

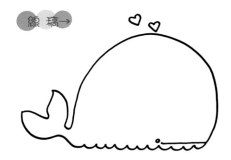

門扉

以簡單的圓形造型、平貼的手法來表現，畫面中簡單的造形、色彩的運用和welcome字體的搭配，成了入門處的絕加組合。

線稿→

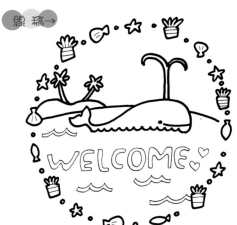

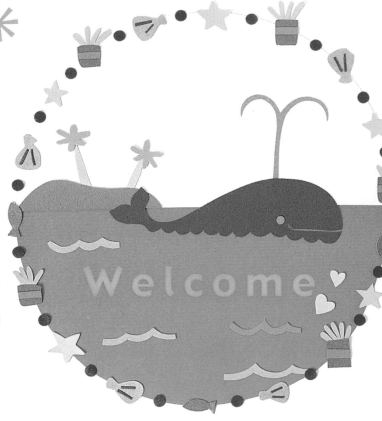

Welcome

指示牌

以大鯨魚的身體來作造型不僅用於佈告欄，也可用於指示牌；躍出水面的海豚正試著跳過圈圈，而橢圓狀的空間，正適於用來標寫指示語。

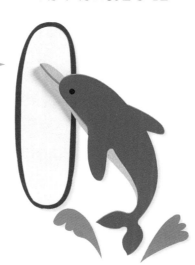

←線稿

鯨魚的製作方法　how to make

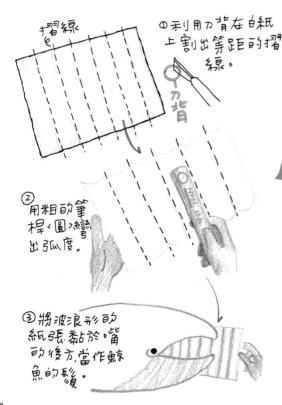

摺線

① 利用刀背在白紙上割出等距的摺線。

刀背

② 用粗的筆桿〈圓〉繪出弧度。

③ 將波浪形的紙張黏於嘴的後方當作鯨魚的鬚。

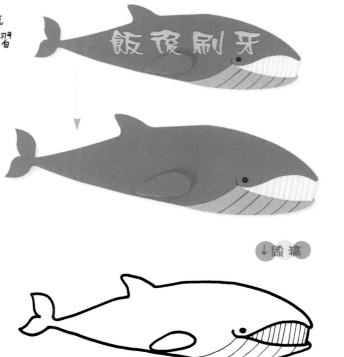

飯後刷牙

↓線稿

②

Classroom

動物的一天

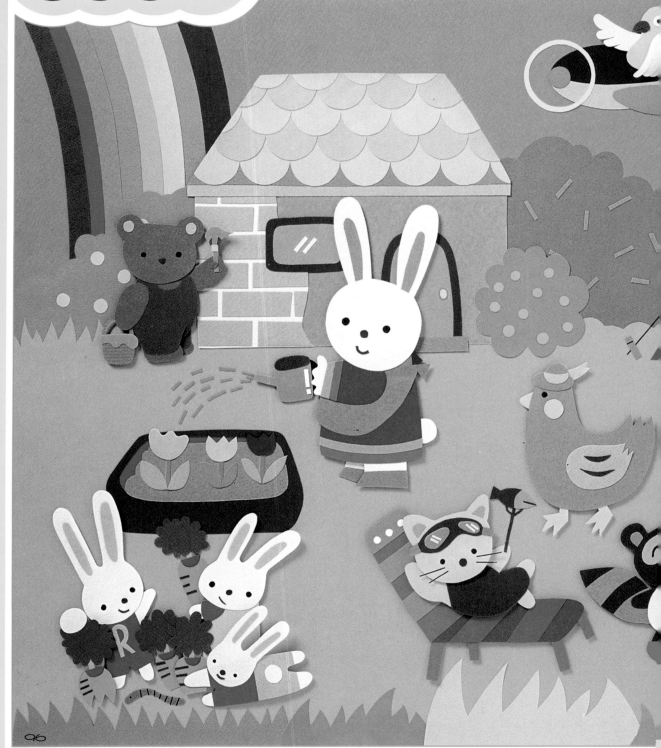

以擬人化的手法構出一系列的動物造型、大壁面上的各個角落都可成為一幅幅可愛的畫面；將整間教室變成了童話式的可愛環境。

part: **eight** *8)

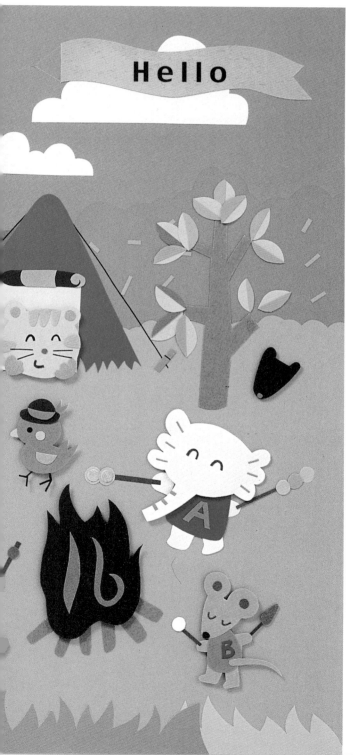

壁面展示板/
柱面直立牌/
指示牌/
門扉/
天花板吊飾/

②

壁面 製作過程

1. 貼上藍色的天空作背景，再貼上彩虹。

2. 接著剪出草叢並貼在天空的藍紙上。

3. 草地的上緣剪出鋸齒狀與圓弧狀。

4. 前方的草地以鋸齒來表現並貼於草地上。

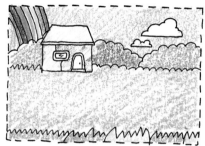

5. 背景的部份在貼上房子造型後完成。

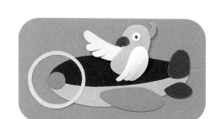

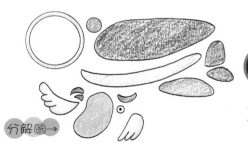

分解圖→

翅膀 how to make 的製作方法

鳥兒的翅膀以紙雕的技法製作，利用圓筆桿彎成弧狀。

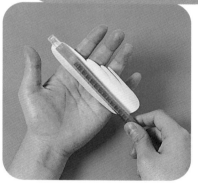

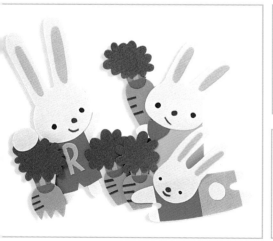

Class room

桌面直立牌

以樹藤環繞四周，樹枝的部份以珍珠板墊高，下方的狗和貓的背面也以珍珠板來墊高，形成一幅半立體式的直立牌。

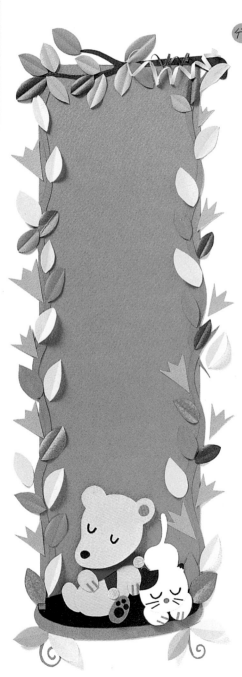

分解圖→

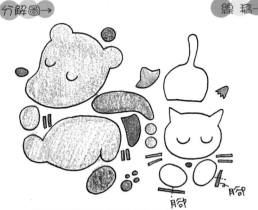

線稿→

腳

腳部

樹枝 how to make

1. 樹葉的表現技法以紙雕來製作，剪出樹葉造型後，在中間的部位以刀背割出一道摺線。

2. 以粗的圓筆桿使其形成弧狀。

3. 再將摺線部份摺凸即完成（可參考基本技法）。

4. 樹藤的部份以長條的色條作彎繞，並直接黏於樹枝上。

指示牌

穿戴華麗的小熊妹正愉快的踏著彩球，加上箭頭標幟，可以作為指示牌；而兔寶寶跨坐在鉛筆上的造型加上說話的雲朵，我們可以在雲朵上寫上指示性的標幟，讓指示牌不再呆板單調。

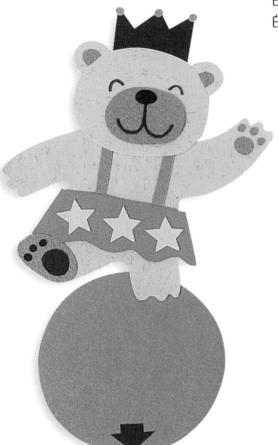

兔子 how to make

線稿↓

兔寶寶的腳與身體的表現是以紙雕技法來製作，將身體彎至腳的後方。

②

Class room

門扉

門扉上的畫面則以小屋和獅子來表現，擬人化的型態，將主題烘托出來：利用珍珠板可表現出造型中的層次感，使畫面更顯活潑。

線稿→

分解圖↓

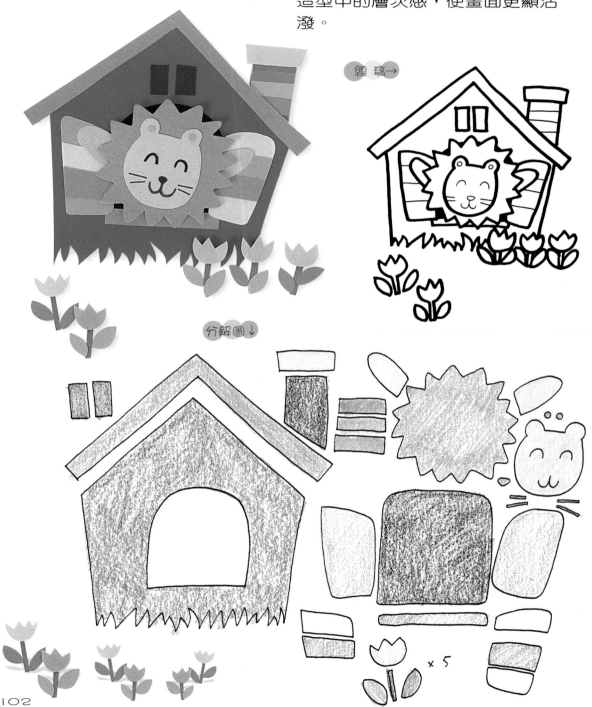

× 5

天花板吊飾

將食物鏈的組合排成一排，在紙牌後方黏上繩子，可以當作天花板的吊飾，並也可當作識字卡供學生學習。

線稿→

● 吊飾

● 識字卡

教室環境設計 ②

教室環境設計

② 動·物·篇

出 版 者：新形象出版事業有限公司

負 責 人：陳偉賢

地 址：台北縣中和市中和路322號8F之1

電 話：29207133 · 29278446

F A X：29290713

編 著 者：新形象

總 策 劃：陳偉賢

美術設計：黃筱晴

電腦美編：洪麒偉、黃筱晴

總 代 理：北星圖書事業股份有限公司

地 址：台北縣永和市中正路462號5F

門 市：北星圖書事業股份有限公司

地 址：永和市中正路498號

電 話：29229000

F A X：29229041

網 址：www.nsbooks.com.tw

郵 撥：0544500-7北星圖書帳戶

印 刷 所：利林印刷股份有限公司

製 版 所：興旺彩色印刷製版有限公司

國家圖書館出版品預行編目資料

教室環境設計.2 ,動物篇/新形象編著.--
第一版.台北縣中和市：新形象 ,2002[
民91]
　面 ; 　　公分
ISBN957-2035-22-3(平裝)
1. 美術工藝　2. 壁報 – 設計
964　　　　　　　　91000983

行政院新聞局出版事業登記證／局版台業字第3928號
經濟部公司執照／76建三辛字第214743號
■本書如有裝訂錯誤破損缺頁請寄回退換
西元2002年2月　第一版第一刷